Daniel FC◎著

U0361782

好好练字

由道至术的
硬笔练习攻略

清華大學出版社
北 京

图书在版编目（CIP）数据

好好练字：由道至术的硬笔练习攻略 / Daniel FC 著 . —北京：清华大学出版社，2021.2（2024.11重印）

ISBN 978-7-302-56864-3

Ⅰ . ①好… Ⅱ . ① D… Ⅲ . ①汉字－硬笔书法－青少年读物 Ⅳ . ① J292.12-49

中国版本图书馆 CIP 数据核字 (2020) 第 226272 号

责任编辑： 顾 强
封面设计： 李伯骥
版式设计： 方加青
责任校对： 王荣静
责任印制： 沈 露

出版发行： 清华大学出版社
　　　　　网　　址：https://www.tup.com.cn，https://www.wqxuetang.com
　　　　　地　　址：北京清华大学学研大厦 A 座　　　邮　　编：100084
　　　　　社 总 机：010-83470000　　　　　　　　邮　　购：010-62786544
　　　　　投稿与读者服务：010-62776969，c-service@tup.tsinghua.edu.cn
　　　　　质 量 反 馈：010-62772015，zhiliang@tup.tsinghua.edu.cn
印 装 者： 大厂回族自治县彩虹印刷有限公司
经　　销： 全国新华书店
开　　本： 148mm×210mm　　　 **印　　张：** 7　　 **字　　数：** 149 千字
版　　次： 2021 年 2 月第 1 版　　 **印　　次：** 2024 年 11 月第 9 次印刷
定　　价： 58.00 元

产品编号：081288-01

推荐序 01

"书，心画也。"

古往今来，写得一手好字是学子文人的修养体现。它不仅展现书写者的书写水平，也蕴含书写者的审美意识与性情气质。

硬笔书法关系着学生的卷面表现，也是日常工作的实际所需。虽说电子化时代的到来减少了纸笔的使用，但硬笔书法依然是不可取代的。也正是因为这种重要性，市面上的硬笔书法字帖层出不穷、鱼龙混杂，令人眼花缭乱。由于我自幼习书，后又攻读书法专业相关学位。无论在广东电视台主讲国学节目《了不起的汉字》，还是应邀到各地举办书法展览、讲座，其间常有朋友向我咨询书法相关问题，特别是选帖问题。学习书法，范本的选择十分关键。

这本《好好练字：由道至术的硬笔练习攻略》有别于常见的硬笔书法字帖。它关注习字者的难点与痛点，提出科学有效的解决方案，同时在艺术层面给予关照，体现更多的人文情怀。

从"术"方面而言，这本书的作者 Daniel FC 拥有丰富的教学经验，在网络上拥有众多粉丝。他深谙学生心理，语言幽

默风趣，让原本枯燥乏味的习字过程平添了几分趣味。在我看来，Daniel FC 像是身边的一个好朋友，他看似平凡，实则技艺高强，也广见世面和人心，因此他预知到你学习路上的歧路与困境，于细微处点拨，于高远处着想。细微处诸如执笔姿势、纸的设计打印等，他循循善诱，春风化雨；高远处诸如笔法规律、字帖选择等，他厚积薄发，博观约取。

更重要的是，作者总结多年的经验，并以科学理性的思路，打造出切实有效的方案。从执笔、笔法到结体，层层递进，举一反三，真正破解习字者的困境。他在前人的基础上改进完善，将自古以来玄秘的笔法知识尽量清晰化、可操作化。这也是为何作者在网络上广受推崇的缘故吧，说明这是一套被反复证明行之有效的方法。

从"道"方面而言，这本书比起一般的技法书，它拥有更多的人文艺术关怀。在书中，作者广泛引用古代书论诗词，联系东西方美学理论，强调"心、眼、手"的一体。作者的语言充满美感——"这样笔画才有韧性，像春天的竹子一样，风吹过后，就能立刻回弹起来"。我想作者不仅意在让习字者学会写字，也希望习字者能够在书法世界里感受到艺术的美好。

总体而言，本书在技法上，也许得益于作者教学上的积累，对练字时的疑难处，往往能单刀直入，切中要害，能迅速而有效地帮助读者实现突破，获得提升；而在艺术能力的培养上，本书也并非停留在灌输知识的层面，而是能充分引导，通过具体案例带领读者观察体验，从而潜移默化地提升读者的艺术感受能力和艺术表达能力。

愿你在 Daniel FC 的陪伴下，好好练字，享受写字的时光！

吴嘉茵

中山大学中国美学博士、暨南大学艺术美学硕士

【出生于翰墨之家，自幼习书。出版有《广东历代书家研究丛书.陈澧》一书（合著），于《中国书法》《书法报》《书法教育》等专业报刊发表论文数篇。现为中国书法家协会会员。】

推荐序 02

古人言：夫书之微妙，道合自然。

书法，作为中国文化特有的艺术形式，蕴含了中华民族的聪明才智与审美习惯。

书法在历史上有着强大的生命力，现今仍保持着相当的活跃性，影响着一代又一代人。

我从小就喜欢书法，苦于当时条件限制，没有名师指导，虽然已经写了一些年，但写出来的东西与法相去甚远，直到往后的日子遇到了一些名师，我的书法才逐渐步入正轨。

书法的学习从来就不是一件容易的事。赵子昂曾说："书法以用笔为上，而结字亦须用工，盖结字因时相传，用笔千古不易"。本人从事中学书法教育，能够了解现在学生的书写情况，可以用触目惊心来形容。学生从来没有经过系统的训练，练字事倍功半，效果甚微，因难以从中取得成就感，便从此"不挥闲翰墨"。艺术需要天才，但艺术绝不是天才的专利，书法的学习，尤其是对于硬笔而言，勤奋的态度，科学、系统的方法显得尤为重要。都说：书写是人的第二张脸，一个人书写的好坏，会给别人留下不一样的印象。自信从来都需要努力才能获得。作者是在我大学时候认识的，当时 Daniel 是学校书画

社团的书写骨干，经常给大学生上书法课，扎实的理论基础与深厚的书写功力征服了第一次听课的我，而后我跟着他学习了很多书法理论及技法知识。Daniel 经常对我说的一句话就是："察之贵精，拟之贵似。"当时我并不了解这句话的含义，后来才明白，这是孙过庭《书谱》的名言。基于对书法的热爱，我跟 Daniel 关系越来越好，从他身上学习了好多东西，尤其是书法教学上深入浅出的讲解以及技法上系统的总结，直到现在对我的教学都有影响。

　　Daniel 浸淫于书艺已经很久，大学一别已六载。闻悉 Daniel 要出书，书名为《好好练字：由道至术的硬笔练习攻略》，翻阅内容，甚是新奇、系统、详尽。内容从五个章节着手，仅在执笔那里就作了极为详尽的图解，让读者能够察之而后改之。而后还有奇妙的笔感线条训练以及系统的模块训练，由笔法至结体 ① 再到章法，环环相扣，这正是科学、系统的习书方法。而后联想到当年自己初学时为什么没有如此好的字帖或者老师，如有，自己便可少走很多弯路。书法的学习需要效率，一本科学、系统的好书不亚于一位名师，能够让你事半功倍。作为一名中学教师，我深知，只有经过精心设计、合理安排的教学内容，才能有效地让学习者掌握和理解，此书的内容显然经过巧妙安排。在关于笔画的章节里，明线上，内容以横、竖、撇、捺等基本笔画形态展开；暗线里，却不疾不徐地把起、行、收、转、折等用笔动作渐次呈现。而在结构的章节里，表面上讲解的是常用的独体字和合体字，实则通过讲解，不断训练读者的观察能力、字形理解能力和分析能力。此书与我的日常教

① 结体：指汉字书写的间架结构。

学不谋而合，却更加详尽，强烈的共鸣让我厚着脸皮请缨作序，Daniel 也很欣然答应了。书法的学习是一个科学的工程，需要宏观上的感知，更需要系统性的学习。如果说要概括书法学习的门路，那就是"取法乎上，从师择良"。

最后发自内心说一句，此书值得初学者拥有。

<div align="right">

林道声

广东省书法家协会会员，中学教师

（作品入选中国书法家协会主办的"第八届中国书坛新人新作展"、广东省书法家协会主办的"广东省第五届中青年书法篆刻展"等展览）

</div>

自　序

　　笔者在关注硬笔书法教学的近十年里，看到有小伙伴勤加练习，进步喜人的；有持之以恒，日有所得的；但也有不少设定了目标自学，最后放弃了的。

　　有人买好字帖，踌躇满志地要好好练习，可是一本字帖练过一半了，写的字还是毫无进步，只好愤而放弃；也有人练了几页纸，越练越觉得索然无味，只好默默地把"勤奋小人"打翻在地，趁着没人发现，将字帖束之高阁，假装什么都没有发生过。

　　好像……好像后者才是人生的常态？

　　当然不是！至少在练字这个领域里，并不是这样的。

　　很多时候只是因为方法不对，练字才会让人兴味索然，才会让人苦无寸进。

一、自学习字常见弊病

　　往日大家自学习字，常常都是一股脑拿起字帖就开始认真临写了。这样的练习方法，不可避免会出现一些不便初学者临习精进的弊病。

　　1. 重描摹，轻临写。

　　我们在硬笔书法中，经常会见到"临摹"一词。其实，"临摹"

这个词本身涉及两个不同的概念："临"和"摹"。"临"指的是临习。一般是把字帖放在纸的旁边，先观察字的形态、结构、笔画，领会其精神，再下笔模仿着进行书写。"摹"则是描摹的意思。通常会取一张半透明的纸，如硫酸纸，覆盖在字帖上，按照透显出来的字迹进行拓写。

很多成年朋友重新捡起笔开始练字时，常常会采用"摹"的方式进行学习，拿起字帖就在半透明纸上描摹。

对于儿童练习者而言，描摹当是习字必须经历的过程之一，能够了解字形，熟悉字的点画位置；对于已对字形有印象的少年及成人练习者，单纯地描摹对提高书写水平的帮助极为有限，并不可取！

因为练字，练的是眼、手和心。在书写时，需要眼、手和心的相互配合。而单纯的描摹，充其量训练的只是手部的机械化动作。对于字形的观察能力、用笔原理、字形理解力等需要眼力和脑力同时参与的方面，几乎毫无帮助。

古人练字的时候，强调要进入"心手两畅"的状态，这种状态要求我们在临帖的同时进行思考。南宋的文学家、书法家姜夔在《续书谱》中说："临书易进，摹书易忘，经意与不经意也。"即在习字的过程中，临帖容易取得进步，描摹容易忘却笔意。两者的区别，在于是否用心进行思考。

所以我们练字时需要调动心神，在临写的过程中学会思考分析，不能单纯把描摹当作习字的劝勉。

2. 平均着力，无所侧重。

很多朋友拿到字帖，会顺着帖一字一字地临写下来。花足一个小时，专心致志写满一张纸。如是数日，在自己日常书写中却仍未见起色。

这就是我们要说的第二个问题：平均着力，无所侧重。

而事实上，对初学者而言，顺着帖一字一字地临写下来，并不是一种高效的学习方法。一个字有十来笔，一页纸有数十个字，一次临一页纸，每个字平均着力，势必要把注意力分散到各个字、各个笔画中，练习者所要注意的内容未免失焦。

这种所谓的练字过程，缺乏对字形的反复观察和推敲，也忽略了习字中非常重要的过程：观察字形—准确书写—对照评估—重新观察字形—更准确书写……

这是不断调整、不断反馈提高的过程。

所以结果看着像是练得多，实际上真正揣摩到的笔法或许寥寥。

二、高效习字的途径

练字也是分阶段、分层次的。我们刚开始练字的时候，对于一个字来说，不可能只看它一次就能临摹得足够像的。我们会拆分开来，先看第一笔怎么写，然后第二笔怎么写，再到第三笔又是怎么写。再往后，经过一段时间的练习之后，就可以做到先看一个部首，然后看下一个部首，最后完成一个单字。

所以，在习字的时候，我们也应该分阶段、分层次地进行突破。先专攻一个笔画，做到心中有数、胸有成竹，再临习下一个笔画，如此往复。先从单个笔画出发，继而到部首或者全字，从简单字形，到复杂变化，循序渐进，逐步提高。

这样的过程，其实也是一个认知水平不断提高的过程。我们在练习当中，逐步熟悉书写训练要求，记忆负荷在不断减轻。注意力逐步被释放出来，我们就能更多地关注整体和全局，于是就能逐渐从练习单个笔画，到练习单字，再到练习一小篇作品了。

所以乍看从单个笔画开始练的方法很笨，但偏偏它才是最有效果的方法。初看觉得从单个笔画开始练起特别费时，其实有效果的练习才是最省时的。

大文豪、大书法家苏轼对循序渐进的学习方法也深有体会。他在勉励后辈的书信中也提到："此虽似迂钝，而他日学成，八面受敌，与涉猎者不可同日而语也。"

三、过往字帖的受限

如果按以上观点，不得不说，很多字帖也并非完全针对初学者，有些字帖，出于各方面原因，未免有对初学者不友好的地方。

1. 重演示而轻讲解。

字帖只列出例字，却没有对例字的书写架构、体现的书写技法做出足够详尽的讲解。初学者在临写时，就只能凭自己感觉来练。顺着字帖抄写下来，同样也只不过是在机械地重复，难以有质的突破。

2. 书写技法未能体系化。

大多数字帖只把常用字罗列出来作为书写范例，有些字帖甚至直接选用古诗、格言等作为书写素材，导致练习者在练习时没有体系，书写技法割裂、不完备。

这类字帖并不能帮助初学者从字形中提炼归纳出书写共性和字形特征，不具教学效果，也没办法搭建出一个合理的教学体系以便分步突破书写要点，帮助初学者高效入门。

3. 难以激发兴趣。

书法本身是一门极其有趣的学问，越是深入了解，越觉得趣味盎然。但如果字帖的练习内容相对单一，机械化、重复性

过强，那么在临摹过程中，就难以激发学习者的兴趣。如未能充分挖掘书写的奥秘，自然也难以让人长久坚持了。

四、本书的期望

希望读者朋友能躲开这些在习字路上可能影响你进一步精进的陷阱。

我们呈现在各位眼前的这本书，将主要针对习字路上的初学者，在尽力吸收前人经验的基础上，更注意帮助初学者扫清入门练字的"拦路虎"，帮助读者高效习字。

作为有认知心理学背景的教师，笔者会尽力让大家更高效地获取知识。本书章节经过精心编排，从执笔、笔画开始讲起，自易入难、深入浅出，尽力做到教学体系完备，教学内容紧凑，避免内容重复，让大家在每个章节都有所收获。

本书内容大多来源于笔者的授课积累。经过多年的一线教学检验，本书内容会更符合教育学心理学的规律。看似纷繁复杂的硬笔书法内容，经过雕琢，希望更容易被大家所接受。

笔者也会在书中深挖书写原理和规律，讲解务求精细，旨在帮助读者锤炼手法、眼法、心法。力争做到知识迁移、举一反三，真正做到"学懂一个字，就能理解透彻一系列书写原理规律"。从原理到方法，逐层深入，给玄而又玄的书法概念抽丝剥茧，让每一位练习者都能切实体会到书写的快乐，激起大家深入书法殿堂寻幽探秘的兴趣。

因本人水平见识有限，难免谬误，祈请各位师友同道指正。读者可以在知乎、哔哩哔哩、小红书等网络平台与我联系，谢谢。

希望各位喜欢这本书。

目 录

好
好
练
字

由道至术的硬笔练习攻略

第一章

练字入门攻略

第一节　执笔决疑

在讲解执笔前，我们先一起来做一个小测试。

一、小测试与大原则

两种执笔方式（如图1-1、图1-2所示），你平时写字的时候，会选择哪一种？请读者根据自己日常书写习惯选择，然后再继续翻看其后与之对应的解析。

 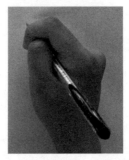

图 1-1　执笔方式 1：拇指压食指　　图 1-2　执笔方式 2：食指压拇指

两种执笔方式，你更习惯哪一种呢？请先回顾自己的执笔习惯，再阅读以下的执笔建议。

其实，无论选择的是图1-1还是图1-2，给你最诚挚的建议都是相同的：你需要调整执笔方法了。

因为上述这两种执笔方法都有一个共同特征：两个手指互相交叠。而这种执笔方法，我是不太认可的，或者说，上述两种方法都是典型的错误示范。

在未经训练的情况下，我们都特别容易采取上述两种执笔方式。这两种方法之所以存在，自然有它们的优点。

它们最大的好处都在于"稳"。

这两种方法都能把笔握得非常紧，无形中就能够增加对笔的掌控能力，让字写得比较稳，让笔在书写过程保持相当高的稳定性。

让笔更"稳"的思路是对的，但我之所以不认可这两种执笔方式，原因是你获得对笔的掌控能力的同时，也不得不很大程度上牺牲书写灵活性。尤其是笔画的顿挫，以及各种细节处的轻重变化，都很可能因为执笔方式而没有办法充分地表现出来。

所以笔者建议的执笔方法如图 1-3 所示。

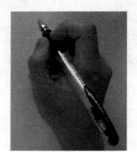

图 1-3　建议的执笔方式

特别需要提醒大家注意的是：食指和拇指不能相互交叠，反而要略微分开。

这样执笔的话，两个手指的指腹接触到笔杆的范围比之前的要大。

因此，它具有前面列出的两种执笔方法中不具备的好处。

（1）指尖、指腹是手指中神经最密集、感觉最敏锐的区域，指腹部分更能对发力大小、方向等做出最为细致的调整，所以

在执笔的时候，我们应该尽可能充分地让指腹接触笔杆，以便表现出笔画更为丰富细腻的变化。

（2）能使运笔速度更快。

硬笔书写过程中，手指手腕需协同运作。但若论笔的挥洒范围，则主要取决于手腕的摆动范围。两指相互交叠时，笔尖的运动范围如图 1-4 所示。

但当采取两指略分开的执笔方法时，笔杆离虎口的位置会变远。笔杆更远离虎口，笔尖的运动范围则会变成如图 1-5 所示的那样更大了。

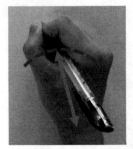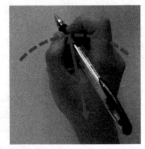

图 1-4　手指交叠时的挥运距离　　图 1-5　手指分开时的挥运距离

两相对比，我们就能很清楚地看出，笔杆运动范围变大了，这意味着这支笔可以挥洒的范围更大；相同时间内，运动路程更远，速度则更快。

所以体现在真实书写中，就是即使采取同样的书写动作，使用正确的执笔方式，运笔速度都会更快更流畅，我们能更自如地挥洒手中这支笔，使书写动作如行云流水。

事实上，这本书除了希望帮助大家掌握练字的技巧，也希望传授给大家的这套硬笔书写体系，确确实实是科学而行之有效的。所以接下来，会用点儿理工科的知识，来为运笔速度加快做进一步说明。

以下是选读的推导过程。

笔尖所能触及的最远端的连线，可以简化为与手腕距离为 r 的一段圆弧。人手腕最大转动角度为 α。根据弧长公式，这段圆弧长度 l 可表示为：

$$l=\alpha r$$

当笔与手腕距离增大时，则 r 增大，由公式可知，α 一定时，l 与 r 成正比。所以笔尖所能画出的圆弧 l 也更大。

用笔去画这段圆弧的过程，可视为笔在做以手腕为圆心的圆周运动，手腕的转动速度即为圆周运动的角速度 ω，笔尖运动的速度为圆周运动的线速度 v，根据圆周运动公式可知：

$$v=\omega r$$

受限于人的关节构造，手腕的转动速度 ω 是有限的。ω 的最大值相同，r 越大，则 v 越大。所以笔离手腕越远，行笔速度越快。

好的，枯燥或许还略显冗长的注解讲完了。看不下去、看不懂、不想看都没有关系，在这个问题上，感觉是不会骗人的，大家不妨拿起笔，亲身感受一下，看是不是正确的执笔方法，能使运笔速度变快。

读者可能会问，为什么在第一章里花这么多篇幅强调正确执笔的问题；为什么关于正确执笔的讨论，要花这么大力气强调追求更快的运笔速度呢？

其实，这些问题，都指向同一个答案。在书写中，我们常常会强调两组对立的概念：轻与重、快与慢。

在实践中，我们不难发现，重是最容易的，只要把笔用力

压到纸面上就可以了；轻却是困难的，轻而有物，则要求笔和纸要处于若即若离的一个特殊的临界状态。

同样，慢是容易的。慢到极限，甚至可以停下来，慢到完全停顿。但快是没有极限，没有止境的。

所以，今天建议的执笔方法，其实正是从困难处下工夫。希望大家尽量多练习，趁早帮助大家突破书写技术上的难点。在运笔力度需要轻的时候，能轻如时装模特；在运笔速度需要快的时候，能快如方程式赛车。

二、一羽不能加，蝇虫不能落

上面着重讲"快"，而对"轻"这一要领还没有充分讲解。所以接下来的环节，将会重点突破"轻"这一要点。

首先让我们作一个简单的受力分析，先从原理讲解。

如图 1-6 所示，握笔变紧，能直接影响到的只有"$F_{压1}$"和"$F_{压2}$"。但保证静摩擦力 f 能与竖直方向上的另外两个力平衡以后，再怎么增加我们的握笔力度"$F_{压1}$"和"$F_{压2}$"，都不会对竖直方向上、真正作用于纸面的力有影响。所以握笔紧

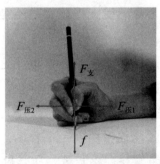

图 1-6　握笔时受力示意图

只是在和自己较劲，只会让手过分紧张而失去灵活性，对书写毫无帮助，反而有反效果。

执笔要"轻"，那么"轻"的要义，又是什么呢？

说起来可能你们不信，其实，关于"轻"的要义，早在先前讲执笔的时候已经言明了：

食指和拇指不交叠，略微分开；指腹接触笔杆。

这样的握笔方法，保证了我们只是稳稳地把笔握住，而不是用力把笔攥紧。

为了保证初学者执笔时，握笔姿势能一步到位地调整正确，笔者特意跟专门辅导幼儿习字的老师交流，学来了一种速成的执笔练习方法，称作"比手枪——'嘣叽'执笔法"。

如图 1-7 所示，先伸出右手比个手枪，这个时候圆圈标出来的就正好是手与笔杆相接触的部位了；然后把笔按如图 1-8 所示的点位放好，嘴里喊一声"嘣叽"，把笔松松地握住，这时候拇指、食指、中指就恰好能自然而然地协同发力，以按、压、抵的手法将笔握持住了。这样的执笔方式能自如地向各个方向施力，同时又不会因为把笔紧紧攥住、使肌肉过分紧张，影响手对笔的操控能力。

图 1-7　比手枪——"嘣叽"执笔法步骤 1

图 1-8　比手枪——"嘣叽"执笔法步骤 2

但相信各位读者们都不再是小孩子了，所以希望在轻盈握笔的路上，大家还能走得更远。

执笔处于静息状态时，比如笔还没接触纸的时候，我们手指的肌肉应该是尽量放松的，以便随时调整力量，向各个方向灵活运动。

放松的程度也有个小标准可以供大家参考：我们可以以食指的关节屈曲程度作为参考——完全放松时，食指第一指间关节和第二指间关节都应略略弯曲。当我们执笔能完全放松的时候，书写时需要尖细如针、轻如游丝的地方，就也能表现到位了。

当然了，如果需要书写丰满硬朗的笔画时，就应该加大笔压在纸面的力度，手指肌肉适当紧张，握持力度适当增大，食指第一指间关节绷紧把笔下压即可。

手指要放松，同样手腕也应放松。正常书写时，手腕处于放松状态的时候，手掌应该是与前臂在同一直线上的。如果手腕过度紧张，很容易会使手腕整个往里扣。

如图 1-9 所示，这种不舒展的执笔方法，会非常影响写字质量，而且也不符合人体工程学。长期这样执笔，有可能会伤到手腕。所以大家应尽力避免。

图 1-9　执笔错例

能重亦能轻，可放亦可收。这才叫作真正的用笔挥洒自如。我们练习用笔技巧，最终希望能做到发力细腻精准，妙入毫巅。借用武术界的术语，就是希望能够达到我们小标题中所说的"一羽不能加，蝇虫不能落"的境界。

第二节　坐姿、环境及其他

一、坐姿

字要写正，首先身体要坐正。坐姿和执笔是一脉相承的，坐姿端正，执笔才会规范。老一辈书家都会强调，身正才能笔正。

所以在写字的时候，我们也应该采取正确的坐姿。

就便于书写和不影响身体健康的角度来考虑，坐姿大概会有四个要求：稳定、自然、舒展、舒适。要达到以上要求，其实就如图 1-10 所示，按照我们小学时候所学过的坐姿去做就可以了。

图 1-10　坐姿

　　因此接下来的内容，不求面面俱到，但求能把常被习字者们忽视的要点揭示出来。

❶ 桌椅

　　坐在哪里，是关于坐姿的第一个问题。

　　从健康的角度而言，更建议使用带靠背的硬质椅子。

　　但更关键的在于，我们常用的桌椅高度需要与书写者的身高相匹配。而选择椅子的标准是：当你坐在椅子上时，脚能轻松踩在地板上。坐稳时，大腿与地面基本平行。这个时候，脚掌与小腿大致成直角，小腿与大腿大致成直角；身体坐正，大腿和上身之间也成直角。当身体能轻松出现这三个直角时，便是椅子高度合适的时候了。

　　接下来，我们就可以根据椅子的高度，来决定桌子的高度了。身子坐端正后，眼睛到桌面和纸张的距离在 30cm 左右时，桌子高度便合适了。

　　因为医学上认为，人眼的明视距离约为 25cm，即一般最适合人眼观察近处事物的距离为 25cm。我们为了书写方便，也为了预防近视留出一定富余，则一般把眼睛到纸张的距离控制到约为 30cm 比较合适。

此时我们坐稳，双肩放松下沉后，双手能自然平放到桌面上，手肘大致可与桌面平行，手臂大致可与桌面垂直，这就是基本合适的桌子高度了。如果有所偏差，则根据自己实际情况进行微调即可。

以身高 1.5m 的书写者为例，则桌面高度约为 64cm。

❷ 脚

关于坐姿的第二个问题，是脚的摆放。

其实脚的摆放问题，前面选桌椅的时候已经提及了，但这里再次强调，是因为我们素来强调力从地起，所以双脚一定要平放在地上，略打开大致与肩齐平。尽量不要交叉脚，不要踮起脚尖；书桌上若是有横杆或者各种垫脚的地方，脚也不应放上去；尤其注意不能跷二郎腿，以免影响上半身的稳定。

❸ 上身

写字讲求"头正身直"。

现代人脊椎容易出现问题，很多时候也跟平常不太注意坐姿有关。所以即使是练字，仍须注意坐姿挺拔端正，让自己有一个良好的身体状态。

我们先来讲头部。写字时，要求头要端正，不向两侧歪斜；对于使用电子产品多的现代人而言，则更须特别提醒注意避免头部过分前倾，须将下巴和头往回收，以保护颈椎。略略低头，让视野中心落在练字的纸张上。

然后是双手，双手放在桌面上，肩胛骨下沉，感觉把锁骨拉平成一条直线，同时两侧肩胛骨向后收缩，大臂微微外旋让胸打开。

接着是整个上半身。人坐正坐直，想象有一根无形的线牵

引着自己，把自己往上提拉，直到脊椎拉直让人坐正。然后让腰腹保持一定程度的紧张度来维持脊椎正直。再微调重心，保证重心落在坐骨上，由坐骨承担上身的重量。如果你对人体构造不太熟悉，可以试试前后移动重心，直到感觉屁股底下有一块尖尖的骨头在受力。这块尖的骨头就是坐骨了，而你所处的姿态，也正好处于坐骨支撑上半身的姿态了。

感受到自己以挺拔的坐姿坐好以后，挪动椅子，使上身与桌沿约有一拳之隔（8cm 左右），则眼睛和纸就自然有 30cm 左右的距离，刚好略大于先前所说的看字清晰而不疲劳的明视距离。这样就正好适合我们习字了。

❹ 左手

常常看到很多朋友写字的时候，左手会垂在身侧，或者压着凳子、撑着头、托着下巴等。

读者中是否也有这样写字的朋友？那请你们务必要注意了。

左手虽然不直接参与书写，但一只手怎样也有三四斤重。手的位置没有放对，整个人的重心也会跟着歪斜。于是，自然而然，人也跟着坐歪了。所以，要保证自己坐端正，还要保证手的位置放对，左手放在桌上压着纸。

❺ 书写时间

身体坐端正了，心情也会相应地变得踏实，写起字来才能更得心应手。

但当你感觉写累了的时候，一定要注意及时休息。因为身体感到疲惫的时候，动作很容易发生变形。

如果开始系统练习的话，那想必会有切身体会。当你连续

书写一段时间，甚至还没有感到疲劳的时候，你的关注点就一定已经落在字上面，而甚少关注坐姿和执笔姿势了。往往这个时候，坐姿和执笔姿势就会变形。

但作为初学者，更为重要的是在学习的初期，养成正确的书写习惯。所以不要让错误的书写习惯占据你宝贵的训练时间。

我们练字，追求的是练出效果，而不是单纯地堆积训练量。所以当你觉得累的时候，就是身体在提醒你歇一歇，停一停了。这个时候，不妨站起身，走两步，放松一下。

二、环境

练字的一个极大的好处在于能隔绝外界的纷繁芜杂。正如古人所说："内观者，取足于身；取足于身，游之至也。"勤于练字的人，能够借由汉字的一笔一画，与先贤沟通，观照自身，关注自己内心的真实需求。在书写中，逐渐提升自己的审美能力，让心灵有更多空间去接纳美好；在锤炼书写技法的过程中，雕琢自己的心灵，把日常提笔写字的时刻，都过得像抚琴赏月一样风雅闲静。

因而习字的人，在每一个提笔写字的瞬间，都能比别人多拥有一片专属的天地。无论身在何处，一支笔，一张纸，就足以搭建起一个私人的秘密游乐园。身居闹市，亦如独坐幽篁。

但刚开始练字，并不能达到这种物我两忘、不为外物所惑的境界，所以建议朋友们有条件的话，应尽量选择适合的环境练字。

❶ 照明

第一个需要引起重视而且也常被忽略的是照明的问题。环境亮度太低，不仅会加重眼睛的负担，还容易使人感觉疲劳、爱打瞌睡；环境太亮，可能伤害眼睛，同时容易分散注意力。

晚上练字的时候，如果条件允许，则建议将室内主灯和桌面台灯都打开，尽量保证桌面亮度均匀，以便准确把控自己的书写状态和减缓用眼疲劳。

❷ 声音

习字宜在安静的环境中进行，如果环境嘈杂，小小的耳塞可能是你的好帮手。

时下喜欢一边听音乐一边习字的练习者似乎越来越多，笔者认为这种行为不甚可取。练字须尽量专心，而音乐则常常会分散练习者的注意力，中文歌曲和节奏感强烈的音乐产生的影响尤其大。因为人对母语格外敏感，中文歌特别容易使人把注意力分散到歌词中。初学练字者最须心绪宁静，节奏强烈、旋律明快的音乐会对人造成干扰。

❸ 桌面

习字前，宜清空桌面，把无关物品收拾好，不要把多余的东西放在书桌上。

外物常有干扰。诚如明代高濂所说："书斋宜明净，不可太敞。明净可爽心神，宏敞则伤目力。"明净，指的就是辟除杂物；过分宏敞，所妨害的"目力"，则是我们现在说的注意力。

所以清空桌面这样一个简单的动作，就能为各位的练字功课提供一种仪式感，同时也是一个心理暗示，提醒自己放空思

绪，清空杂念，专心进入练字的状态，珍惜这认认真真、一笔复一笔、纯粹而笃定的好时光。

三、其他

读者们或许会以为写在"其他"这项里面的内容，都是可有可无、不足为道的，但其实，如果不看这部分，很有可能入宝山而空回哟！

但解密绝招之前，不妨让我们一起回忆一下，小时候可有用过纸巾写字的经历？会不会觉得纸巾虽然软，常常写两笔就会皱起来，但是把字写出来以后，却也会觉得异常好看，似乎比平时增长了三四成功力呢？

没有这样的经历的读者朋友，不妨现在就来试一试，看看到底能不能用这种偏方速成涨功力吧！

其实虽然听起来像个速成法门，好像蛮神奇的样子，但背后原理特别简单。在书写中，我们需要特别注意轻重的对比，避免线条寡淡无趣。而在纸巾上书写，恰好就能非常容易地显出轻重的对比。因为落笔后，笔尖接触到的材质越软，就越容易写出笔画的粗细变化。

用纸巾写字毕竟不规范，看起来过分草率。那在我们书写用纸已经固定不变的前提下，怎样让笔尖的接触面变软呢？就是垫个本子。

一般情况下，桌面太硬，很难写出粗细变化鲜明的线条。为了更好的效果，笔者建议大家在练字的纸下面垫一本软皮本，让接触面更软一点儿，便于我们发挥，写出笔画微妙的粗细变化。

接触面的材质越软，越容易表现笔画线条的粗细变化，但会有行笔滞涩、易戳破纸张等副作用。

在改进垫板材质这方面，人们在实践中，发挥过无穷无尽的想象力和创造力。比如笔者曾用鼠标垫代替软皮本，手感柔韧可喜，但稍不注意，也很容易把纸戳破，书写时须格外小心翼翼；现在市面上亦有专门的硬笔书法垫板售卖，以硅胶之类软材质做成，据说软硬程度可自行调整，或许可起锦上添花的作用。

第三节　从"弱鸡"到大神
——练字阶段说

我之前教的小朋友里，有一个叫小蔚的孩子，悟性特别高，上课还特别认真。几乎每天上课她都是最早来的一个，每次练习都专心致志；课后还会提前把下一次课用的字帖复印下来，方便自己在上面做笔记，做标记。

如此坚持了一个多月，某个下着小雨的下午，小蔚依然是最早来到班上的。可是她一来，刚拿出作业，还没开始上课，眼睛就红了，问："老师，我怎么总是越练越差啊？"小蔚的习字经历不是个例，可能很多人也会碰到。

先等等！把你那要撕书的手先放下，听我说，听我分析。

为什么会出现越练越差的情况呢？这是在练字过程中的某个阶段可能出现的特殊情况。我们在练字的时候，既需要知其然，也要知其所以然，不应该只满足于当个写字机器。所以，我们在学习的过程中，书写时的手法、观察时的眼力都会得到

好好练字

由道至术的硬笔练习攻略

提高。而手法和眼力的提高并不总是同步的（如图 1-11 所示）。手法的提高比眼力要快的时候，我们就会觉得越写越熟练，技法细腻精当；但反过来，眼力的提高比手法还快的话，也就是鉴赏力提高了，但书写的表现能力还没跟上时，我们就会认为自己写的字没有达到预期效果，误认为自己退步了（见图 1-12）。

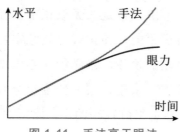

图 1-11　手法高于眼法

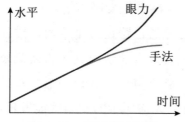

图 1-12　眼法高于手法

事实上，感觉到自己退步了，并不是真正的退步，更可能是在习字的过程中，手法进步的同时，眼力得到了更大的提高（见图 1-13）！

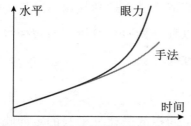

图 1-13　眼法的提高速度远高于手法

这是习字将有新突破的前奏。因为观察力增强了，下一阶段，我们才能进步得更快。所以出现这种情况，千万不要被表象吓倒，坚持用功，务必要加油！

而对于成年初学者而言，短暂倒退的情况，还有一个更为多见的原因：没开始练字之前，我们也是在不断地写字的。过往的书写习惯，再不济，也是在无意识下，训练和重复了十几二十年的，是有所积累的。而正式开始练字，各种新学的书写技法处于摸索、内化的阶段，未必能随心表现出来。写出来的字自然就会显得僵硬、呆板，书写速度也会有明显的下降。两相对比，我们当然会觉得过往写的字，比短期训练时写下的字，更为流畅自然。觉得练习后的书写效果，达不到自己原来的预期；写出来的字，也感觉越变越差了。

但这些都是暂时的，跨过这个阶段，过往的书写习惯和我们现在练字所掌握的书写技法，就不再是割裂的了，技法和习惯会一步步整合，融会贯通，我们的书写动作就会趋向协调连贯。这个时候，我们先前所学的知识就能发挥出它应有的作用，厚积薄发，写起字来也越来越得心应手了。

那么，在进步的路上，会经历哪些阶段呢？认知心理学上对此有过研究。习字的过程，其实在心理学上，是一个典型的动作技能形成过程，跟学游泳、骑自行车之类的学习过程有相似的地方。北京师范大学心理学教授冯忠良先生认为，动作技能形成过程，可以划分为四个阶段，即定向阶段、模仿阶段、整合阶段、熟练阶段。

❶ 定向阶段

在书法中，定向指的是建立书写的定向映像的过程。心理学的专用术语会略为晦涩。实际上就是指在练习最开始的时候，

要求我们要对字的形态有比较清晰的认识，也大致知道该怎么动笔，才能重现这个字。

这是练字的基础，所以在本书中很强调重视眼法的训练。

❷ 模仿阶段

模仿指的是把正确的书写再现出来。前面定向环节，主要要求大家知道怎么写。后面模仿环节，就是要求把知道的东西实际书写表现出来。这个阶段，书写主要依赖于视觉控制——用眼睛的观察而非运动感觉去把控自己的书写动作是否正确。这对感官参与和注意力分配要求都较高。书写的稳定性、准确性、灵活性都还不强时，书写速度仍会相对较慢。

❸ 整合阶段

整合阶段是接着模仿阶段的。随着模仿阶段的训练，动觉感受会逐步增强。书写者这个阶段会把先前割裂的、分拆开帮助记忆的书写动作统一整合，并逐步让动作结构变得合理连贯。这个阶段，书写的精确性和灵活性都会得到提高，书写速度亦会逐步加快。

这个时候的书写者，能揣摩到作品笔画与笔画间、字与字间、行与行间的联系，对笔意笔势有初步的感受力，能理解笔画结构等的内在规律。这时候写出来的字，就会有与范例神似的地方了。

❹ 熟练阶段

一项动作技能熟练以后，会具有高度的适应性，动作协调连贯完整。这个阶段的书写，对视觉控制方面的依赖大大减少，动觉控制力得以加强。意识层面参与的比重减小，注意力被释放出来。视觉上可以从一个笔画、一个单字，释放到同时关注

一行字，乃至全篇。

此时的书写速度还会进一步加快，从笔画大致形态到具体细节都更接近于范例，书写动作的还原度极高。同时也能顺利地进行知识迁移，就是我们所说的举一反三。能根据原帖结构相近的字，去推而广之。学了个"大小"的"大"字，会模仿着写个"太阳"的"太"字。

其实动作上到最后整合、熟练阶段的时候，我们就不会再把所有的注意力集中在一个笔画或者一个字上面了。这个时候人的注意力能逐步得到释放，会自觉自发地把书写动作完整、连贯、准确地做到位。

在书写动作上能够做到自动自发的话，我们就能让写出来的字维持在一个比较高的水准。

但相反，如果练习量不够，还处在模仿阶段，一离开帖子，写出来的字就很可能立马"打回原状"。所以很多时候坊间存在的"临帖没用，离开帖子就写不好"的迷惑，大多数是因为临习的训练量不够，还没达到内化以供自己随心使用的境界。

也希望大家明辨，务必用功。

在本节内容的末尾，还想提及坊间常见的另一个迷惑。有人认为，临帖临得再好都不是自己的东西，真正体现水平和风格的，还是要靠创作。相反的，临帖还会束缚自我，丢掉个人书写风格。

这样的误解，常常会出现在不了解练字到底在练什么的人身上。

我认为，练字，练的是我们的书写技能。

所以即使在习字的开始阶段，我也希望读者诸君能力争

让字形架构和形态接近范例，尽量地表现范例中原字所具备的特征。

因为本质上来说，初学阶段主要训练的技术，有两项：一，自身的观察能力；二，对笔的控制能力。而这两项都是需要通过观察、分析、模仿、临习、实践、对比反思来逐步锤炼，不断打磨精进的。这些步骤和功课，都只能通过精临前人的帖子，才能得到最有效的训练。

往后，随着书写水平的逐步提高，我们会逐渐要求增加对书写中的内在原理的理解，体悟出笔画通用的特征和书写规律，从中提炼出笔法，提高鉴赏能力。这些仍然是建立在临帖的基础上的。

我们在整个练字阶段所做的功课，都是从古人、从前辈、从比我们走得更远的同好者等地方吸取养分，提升技术水平；临帖，是一种合理而行之有效的训练形式，而绝非死板而千人一面的重复。

所以担心临帖而丢失个人风格，只不过是杞人忧天。

更何况，在不能保证书写质量的情况下，强调个人风格并没有太大的意义。在技术不纯熟的前提下，空谈创作，也不过是个空中楼阁。相反地，在书写训练中，因为个体化差异打磨出来的书写技法的微妙差别，才是之后个人风格得以发扬的基础。

事实上，从开始练字，我们就会形成个人的书风了。临过帖，离开帖也不可能做到百分百和原帖相像。那这些差异从何而来呢？其实无非就是自身的书写特色。不同人的书写习惯、临帖时着重掌握的书写技巧，与他们临习的作品产生共鸣；临帖的技法和自身书写特色相互交融，导致不同的人临写同一幅作品都会产生不同的风格。

所以，广义上来说，每一次临摹都是一次创作。

越是临帖，个人审美偏好和风格与原帖的共鸣处就越多，就越能提炼出个人独特的书写特质，越容易让自己的书写风格得到发扬。

而博采众长，艺术审美能力提高以后，各家笔意了然于心、融会贯通，有意识、有目的性的创作反而更加自然而然、水到渠成。

每个阶段都可以尝试创作，都可以把个人特色与创意融入作品中，但同样重要的是，每一个阶段，师法前人都能有所受益。

所以在这个问题上，希望读者练字时都能找准重点进行发力，认真临帖练字，专心吸取营养。

有时候慢慢来，才会比较快。

笨功夫往往才是最有效的功夫。

一起加油！

第四节　练字内功筑基——一般人都不知道的运笔基础训练

我们在前文提到，握笔的时候食指和中指应该略微分开。这个要求对于大部分读者而言，可能会有觉得无所适从的情况，比如感觉使不上力气，写字显得飘，控制不住笔……这个时候，不建议大家勉强进入习字训练，可先从笔性训练开始，用一些简单的动作帮助自己重新了解自己的书写动作，熟悉如何运笔。

接下来讲的，就是一些能有效了解书写动作的笔性训练。它们不单是帮助练字者熟悉新的执笔方式的途径，也是一项习字的基础训练，对每位初学者都适用。

另外，这里讲的笔性训练，书写动作都较简单，但讲解起来有数百字。这些内容都需要大家重点揣摩，不要掉以轻心，请认真阅读完再进行实际训练。

❶ 画空气

顾名思义，第一种训练方法，就是拿起笔，在空中挥舞乱画。它有一个专业名词，叫"书空"。但我们实际上操作起来，在空中乱画就可以了，画横、画竖、画弧线折线都可以，速度可以比正常书写速度快。

这项训练主要是培养大家指、腕协调性，以及便于大家更好地习惯新的握笔方法。

作为一项首先介绍给大家的训练方法，有个特别大的好处：不费脑子。所以大家平时开会、煲剧、看新闻、刷手机的时候都可以画着玩。

此外，书空的训练可以减少实际书写时落笔至纸而产生的紧张感，更能让人专注于运动本身，以便体悟动作。写字前，先书空试试，也能让自己更成竹在胸，增强落笔的信心。所以这个专项训练，可以在习字的任何阶段按自己实际需求进行。

❷ 长水平线

接着练的，就是学画一条长的水平线。

如图 1-14 所示，中速书写，适当偏慢亦可，但行笔要保证匀速。要求做到尽可能直，粗细均匀，行笔稳定。长约10cm。练习的时候注意体会手指、手腕、手臂的运动。

图 1-14　长水平线

这个专项练习着力于训练大家指、腕、臂的协同运动能力，所以既不宜过快，中途也不应该出现停顿。肩部放松，大臂基本静止，主要运动依赖于小臂，但要更多关注指、腕的微调。

日常书写中，如果要在白纸上写字的话，常常有朋友一行字写下来，觉得整行字已经很直了。但是写完回头一看，糟糕，不知道什么时候就弯了。

这种情况往往是因为心里没有准绳。落笔之前，无法判断写下去的这行字够不够直；要到写完了，才能够看到写出来的真实情况。

而长水平线的训练，也能帮助你在没有参考的时候，随时衡量一行字有没有写直。相当于在纸上，幻想出一条无形的水平线，保证每个字落在这条看不见的水平线上，帮助你把一行字写直。

❸ 长竖直线

下一个训练项目是长竖直线。

如图 1-15 所示，各项要求都与长水平线相近，故不做过多说明。同样要求匀速书写，中速或偏慢均可，尽可能直且粗细均匀。

图 1-15　长竖直线

这项训练除了对指、腕、臂的协调配合有帮助，也能加深大家书写时，对中轴线的认识。

一般对于方块字来说，在一个字中间画一条中轴线，如果中轴线两边分配的笔画重量是接近的话。那么，我们看上去，就会觉得这个字写得平正、稳定了。

因此这项长竖直线训练，同样对我们之后分配字形左右重量等内容有帮助。

❹ **弧线训练**

直线训练能做到位以后，接下来就可以进行弧线运动的训练了，如图 1-16 所示。

图 1-16 弧线训练

这个训练旨在帮助大家体悟运笔，让大家在各个方向的运笔都能挥洒自如。

行笔过程要保障动作流畅，尽可能平稳且不停顿。

弧线动作既可以主要通过手指也可以通过手腕的动作完成。尝试两种控笔的方式，并体悟其中的不同。

而我们这次训练，重点希望更多地放在利用手腕运动来画出弧线上，体悟手腕的书写动作。

所以使用手腕完成弧线时，掌根应虚压在桌上，不能着力，保证手腕能自如运动。书写时可以不用观察线条的状态，而多去注意手腕的运动情况。

如果感觉书写时，较难体会动作，也可以先书空，再在纸上进行练习。

关于弧线运动的练习，我们还有进阶训练。

如图 1-17 所示，可以用画蚊香的方法做进一步的加强，以便掌握长而连贯的弧线的书写动作。

图 1-17　画蚊香

顺时针、逆时针；自里而外、自外而里，还可以通过排列组合进行练习。本书限于篇幅，仅简单展示其中一种，诸君可触类旁通。

我们花了较多篇幅强调弧线训练，但在楷书中，弧线出现的频率却比较少。那为什么弧线值得专门设置一个特定的训练项目，而且对训练细节有所要求呢？

在日常硬笔书写中，直线运动更为频繁。但是，控笔进行横纵斜向书写是大部分人都能做好的。而较容易拉开差距，看出笔力和功力的，常常在于一些较为难写的弧线型笔画，比如"戈"字的斜勾、"心"字的卧勾。若能在需要的时候，手腕能做出相应的配合，把这些难写的弧线型笔画写出高质量，一定能让整个字增色不少。

好好练字

由道至术的硬笔练习攻略

要做到这一点，必须手指、手腕协同配合发力。也有书家把这种体现在手腕上的功力叫作"腕力"。

腕力的运用少而重要。因为少，所以单靠日常书写训练是不够的；因为重要，所以我们在前期的训练当中，就需要请大家通过画弧线、画长线条，来训练手腕的灵活性，从而提升腕力。

❺ 出锋训练

横向的出锋训练和纵向的出锋训练都需要进行练习，长度可缩减至 3 ～ 4cm，如图 1-18、图 1-19 所示。

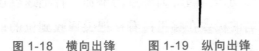

图 1-18 横向出锋　　图 1-19 纵向出锋

前半部分要求与长水平线、长竖直线相同，平稳运行一段后，逐渐出尖。要求出尖过程是逐渐变化的，不该突变，线条要直，而且动作连贯。

出锋训练同样有两种完成方式，一种是主要通过加速完成出锋，另一种是基本仅通过提按完成出锋。我们训练的时候，两种方法都需要尝试，理解它们在实际书写时的差别。

（1）加速出锋训练

加速完成出锋时，要特别注意平稳加速，保证线条直而稳定，连续练习数条线，前半段粗细不变，后半段逐渐变细，试着让每一条线互相平行，且开始收尖的部分和最后提笔离纸的部分亦在同一对应位置上。

如前所述，快是没有止境的，但在我们追求书写动作加快

的时候，仍然要保证动作的可控性。不能稳定控制的动作，是没有意义的。所以这项出锋练习，目的在于帮助大家在书写动作加快时，保证动作的稳定协调。

（2）提笔出锋训练

在硬笔的书写中，不加速仍能出锋，要做到这点，主要依靠的是提笔离纸使线条变细。

本项提笔出锋训练全程尽量保持匀速，线条前半截粗细不变，笔平稳运动一段后，渐渐把笔提起，使线条逐渐收细，至最后提笔完全离开纸面。

刚开始训练时，须注意让动作流畅稳定，线条不应出现颤抖。

这个训练的目的是掌握利用提按来改变线条粗细的方法。为更好地体会动作，随着训练量的增加，行笔速度还可以逐渐放慢，看控笔的极致在哪里；看在把尖锋收到位的前提下，控笔速度能有多慢。

❻ 入笔训练

入笔训练可以视为出锋训练的逆动作。同样需要完成横向和纵向的入笔训练，长度仍为 3 ～ 4cm。具体可参考图 1-20、图 1-21。

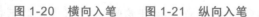

图 1-20　横向入笔　　图 1-21　纵向入笔

在上面的出锋训练中，我们的笔在离开纸面后，仍会由于惯性在虚空中往前运动一小段。同样的，在入笔时，如果要保

证入笔处尖锐见锋芒，则需要执笔轻盈空松，而且要提前在空中运笔，顺势入纸，轻轻碰纸从而使入笔处形成锋芒，而后从轻而重下压使线条变粗。

所以入笔训练的关键在于，入笔动作是出现在笔接触纸之前的，落笔前就应提前做好准备，做到"意在笔先"。

本项训练还须注意保证落笔位置准确，粗细变化平缓。试着连续画数条平行线，看能不能保证数条线的入笔处均能连成一条直线吧。

❼ 多个方向的入笔训练

本训练又被称为"画小花"，见图1-22。

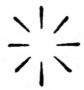

图 1-22 多个方向的入笔训练

在书写中，我们可能会用到有多个不同方向的落笔，所以在这次训练我们提前进行多个方向的入笔训练，以便准确控制落笔的角度。

本项训练的力度控制仍须注意，尽量做到"花瓣"形如瓜子，行笔轨迹成轴对称，每片"花瓣"大小基本相等。

画小花的时候，你会发现，从右向左或者从下向上的花瓣特别难画，这是右手执笔时，人正常生理构造所限，无须强求专门训练。难处理的几个方向的入笔，在楷书中基本都有所规避。

❽ 提按复合训练

入笔和出锋都在前面的训练中学习了，那么接下来的训练

就是把它们组合到一起。算是一次小小的复习提升。

如图1-23、图1-24所示，这次专门练习提按，要求全程匀速，线条直而稳定。先自轻变重，平稳运动一小段，再自重变轻。轻重变化要求渐变完成。

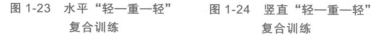

图 1-23　水平"轻—重—轻"
　　　　　复合训练

图 1-24　竖直"轻—重—轻"
　　　　　复合训练

"轻—重—轻"的训练通关后，反过来的"重—轻—重"复合训练亦可如法炮制，见图1-25、图1-26。

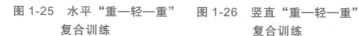

图 1-25　水平"重—轻—重"
　　　　　复合训练

图 1-26　竖直"重—轻—重"
　　　　　复合训练

先重落笔平稳运动一小段，然后从重渐变轻，轻行笔再一小段，再从轻渐变重，最后重行一小段收笔。

轻重变化会是一个难点，所以建议大家可以适当多下一点儿工夫，用心体悟轻重渐变的时候手指的运动、力度的把握。体会慢慢把笔提起，慢慢把笔按下去所形成的线条。

⑨ 轻行笔专项训练

"重—轻—重"的训练里面藏了一个难点，就是中间轻行笔一小段这一步。在前面也提及，硬笔的使用，最难者，唯"轻"一字。轻而有物，要求笔和纸要处于若即若离的一个特殊的临界状态。

所以前一步书写训练中，如果感觉中段变轻前行的动作难以完成，建议可以把轻行笔这一步单独提取出来，作为专项练习，先单独突破轻行笔，再回到"重—轻—重"的复合动作中，如图 1-27 所示。

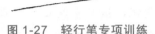

图 1-27　轻行笔专项训练

书写要求：尽可能轻；线条尽可能直；尽可能匀速，若能慢，则更佳；越轻越好；运动过程尽可能不抖动；用心体会纸笔间若即若离的状态。

⑩ 提按弧线复合训练

前面的弧线训练中，并没有对轻重变化做要求。而现在，作为复习和进阶的训练里，则会对轻重变化有所要求了。要求至少完成三种不同的轻重变化：粗细均匀、自轻而重再变轻、自重而轻再变重。范式见图 1-28、图 1-29。

图 1-28　提按弧线复合训练范式1

图 1-29　提按弧线复合训练范式2

线条长度无特殊规定，4 ～ 8cm 即可。

⑪ 书写连贯性练习

在书写中，线条变化会更为丰富。本项练习旨在加强连续书写动作的流畅性，建议先观摩图 1-30 至图 1-33 中的各笔画，理解轻重曲直快慢变化，揣摩书写动作，然后用笔在纸上按原样临写出来。尤其需要注意揣摩节奏变化，该慢的地方应该适当减慢书写速度。

图 1-30　书写连贯性训练 1　　图 1-31　书写连贯性训练 2

图 1-32　书写连贯性训练 3　　图 1-33　书写连贯性训练 4

这既是一组书写连贯性练习，也是一组无主题临摹练习。所以需要大家按临摹的要求，争取更多地复现原笔画的特征。

这项练习刻意不选用我们的常用字和常用笔画进行训练，目的在于有意避开大家的先前概念对临摹的干扰，以便更好地培养大家的观察能力和直觉感知。所以切勿把它当作随手一挥而就的图形，而应借此机会充分练习。

⑫ 自由书写练习

模仿着上面的书写连贯性练习，自由创作线条进行书写。速度可适当加快，无要求无限制。

第二章

基本笔画精析

昔赵欧波尝言："学书之法，先由执笔，点画形似，钩环戈磔之间，心摹手追，然后筋骨风神，可得而见。不则，是不知而作者也。"

———— 文徵明《跋赵欧波书唐人授笔要说》

一、笔法总论

本章开篇，先和大家讲一讲王羲之父子的故事。

王羲之、王献之父子是中国古代最有名的书法家。

相传，王献之小的时候，就已展露出他的书法天赋了。有一天，他在书房练字，写出了一幅相当满意的作品，忍不住看了又看，自己觉得所写的作品里，已经有父亲书写的神韵了。正巧这个时候父亲王羲之走了过来，也看了看，说："不错！不过这个'大'字下面有点松散了。"于是顺手拿起毛笔，在"大"字下面补了一点。献之更加得意，高高兴兴地把作品拿给母亲看，想让母亲表扬自己。

王献之的母亲也精通文墨，于是欣然把作品展开铺在桌上，接着说："还没写到位。但其中有一个点，处理得特别好！"

献之愕然，问："哪一点呢？"

母亲指着父亲补上去的那一笔说："就是这一点，很有你父亲的用笔神韵。"

故事的真假我们姑且不论，但这个故事确实反映出练字的道理：一个最简单的笔画里面，也可能包含书写中用到的全部笔法。

好好练字
由道至术的硬笔练习攻略

所以王献之的母亲才能从儿子的作品里，一眼就看出其中的某一笔，和其他笔画的明显区别。

习字之人，一笔一画，都不能掉以轻心。

而对笔画的掌握和理解，也正是习字的第一步。

接下来，我们将从这习字的第一步入门，逐步走入习字的殿堂。

二、选纸与单字大小

在硬笔书法中，字形大小取决于笔画的粗细。笔画粗而字小，则字形臃肿难辨；笔画细而字大，则字形空洞乏力。而笔画粗细则受限于笔尖或笔芯的粗细。无论是用一支过粗的笔，把字写在过小的格子中，还是用一支过细的笔，把字写进过大的格子里，都不利于我们正常的书写训练。所以纸、笔和格线，要搭配合理，才能让我们的训练起到应有的效果。

一般来说，既不要让字在格子中不至于占满全格，也不至于蜷缩成一小团，大概占到整个方格的80%比较合适。

当然，书写时还有更重要的原则叫"字随其形"。上述规则不能一概而论，笔画少的字，占够格子七成就可以了；极端情况可能只有六成；笔画多，字大，占满九成也没关系。

而格子的具体大小要由笔尖的粗细来决定，一般0.5mm的笔芯，书写时格子长宽在1cm左右较为合适。

其中，练习时可以在1cm格子的基础上略微放大。因为练习时需要关注细节，在不走形的前提下，把字适当放大会更方便我们观察、比对与修正。而具体的书写实践中，把字在练习的基础上略作缩小，字形会显得更为紧凑。

方格纸在市面上常有售卖，格子大小各有不同，各位按需购买即可。硬笔练字用的硬笔书法纸，格子常被印成田字格、米字格、九宫格等式样，不一而足。笔者个人认为，其中的诸般式样，均不过是在格子内添加不同的辅助线；而我们在正式的书写实践中，终究需要抛弃这些辅助线独立完成字形布局处理，所以这些帮助我们布局的脚手架，应当越简明越好。初学者练习时，有田字格帮忙辅助足矣；有信心的朋友，直接利用方格纸进行练习，亦无大问题。

若市面上没有找到合适的练字纸，自行利用各种文档编辑工具画格子打印出来也很容易。如图 2-1 至图 2-3，便是笔者利用 Microsoft Word 软件编辑画格子的分步示意。

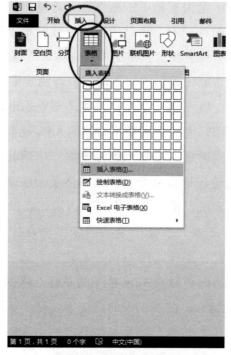

图 2-1　画格子步骤一

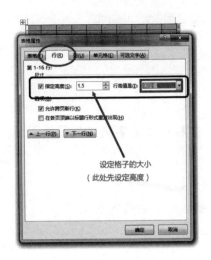
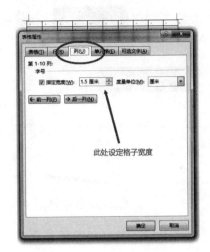

图 2-2　画格子步骤二　　　　图 2-3　画格子步骤三

三、说明

　　从本章起，书中将附有大量字例。字例大小并非原尺寸大小，而是在正常书写的基础上，经计算机处理加以放大而成，以方便读者观察字形的细节。读者若是进行临习，切莫原封不动按 1:1 的比例进行临习书写，而要根据具体的笔尖粗细、格子大小进行合理缩放。

　　本书例字是在白纸上书写后经计算机处理放入格中的，字形与格子大小关系难免会有出入，读者在具体书写时，不必以此为准，而应做到字随其形，大致占据格子 80% 空间。同样，其相对于格子的位置不一定准确，在实际书写时须把字写在格子的中间。

第一节　横——勒不贵卧

一、长横

作为笔画的开篇，我们先来看两个典型案例（见图 2-4、图 2-5）：

图 2-4　长横错例一　　图 2-5　长横错例二

这是两个书写时的经典误区。

事实上，如图 2-4 所示，这是一条死气沉沉的横杠，而不是一个横画。在楷书当中，我们会要求写一个笔画，要把按、提、顿、出等各个书写动作能清晰地体现在纸上，要求做到提按分明，而不能写成一条粗细均匀的直线。

那么，我们再来看图 2-5。

这同样是一个初学者常犯的错误：过犹不及。

我们书写时的提按变化，主要是通过改变力度和运笔速度来实现的，而不能生硬地去更改正常的行笔轨迹。否则就显得矫揉造作，反而更没有美感了。

对于有志于硬笔书法练习的朋友们而言，两种情况以后者更为常见。因为硬笔书写中，按、提、顿、挫的动作最为吸引目光，是初学者最容易注意的明显特点，所以会不自觉地对其进行夸大，导致过犹不及。

避开两大误区后，我们建议的处理方式如图 2-6 所示。

图 2-6　长横

书 写 过 程

下笔逐渐加重力度按下，稍作停顿，然后提笔右行。行笔过程中，力度先逐渐变轻，再逐渐变重，直到顿笔处，蓄力顿下，最后收笔时可以顺势往回带一带，方便顺承下一笔。

书 写 要 领

练字，首先应当会看字。在学书法的过程中，大家需要有意识去培养观察能力。

在长横中，有几个地方需要提醒大家特别注意观察：

（1）第一个特点，这个横画没有绝对水平，反而是微微向右上倾斜的。在楷书中，绝对的横平竖直是不存在的。横画略向上倾斜，才会显得有生气、有神采。

（2）第二个特点，这个横画是带有弧度、微微向上弯的。

很多朋友观察后，就自己按着这种方法去练习了，结果常常写出来的横薄弱无力，像根扁担。

图 2-7 扁担

如图 2-7 所示的写法，就是一根经典的"扁担"了。

观察能力强的朋友，通常也善于反思。这个笔画之所以会显得薄弱，是因为它的弧度太大了，所以写的时候，要控制好弧度，不能过大。

但这是只知其一，不知其二的想法。它没有触及问题的本质。

我们习字，应当直取要害，所以更希望能帮助大家看到写横画的本质。请观察图 2-8。

图 2-8　长横放大

　　如果我们把这个笔画放大，就会清楚地看到，它的上轮廓线基本是一条直线，只有下轮廓线才出现较为明显的弧度。这个弧度，不是因为运笔路径变弯产生的，而是这个横画在中段收腰自然形成的。

　　按笔和顿笔都是向下的，所以要写出长横的弧度，要点在于按顿明显，且行笔中段保证笔画及时变轻变细。

　　前后粗，中间细，就能够自然地形成微微向上弯曲的弧度了。再有多余的动作反而会画蛇添足。如我们先前展示的错例所示，若上下轮廓都弯曲，弧度势必过大，则笔画就变成"扁担"了。

二、短横

　　长横讲清楚以后，我们也应该能触类旁通写短横的技法（见图2-9）。

图 2-9　短横

书 写 过 程

　　轻落笔，下笔从轻而重，按至粗细合适以后右行，至末端，笔尖略往上提，然后向右下顿笔，最后回锋收笔，完成整个书写动作。

同样，把短横放大。这次我们特别观察的就应该是这个短横的下轮廓线了。它基本是一条直线，所以需要稍加克制按和顿的动作，保证下轮廓线能齐平就可以了。不要过火，按顿过分突兀，同样显得矫揉造作。

另外，我们重点注意短横的按笔处：跟长横的按笔不同，短横的按笔须稍加克制，按至与行笔粗细相近即可，以保证下轮廓线齐平。但无论长横的重按笔，还是短横的轻按笔，都有一个共性，就是入笔处不是圆的，而应入笔见锋芒，带着一个小尖尖的。按至末段，转入行笔过程时，则是圆润转入的。如图 2-10 所示的放大图例，按笔左上方部分尖，左下方部分圆。

图 2-10　短横放大

在软笔书法中，这种叫作露锋起笔。那在硬笔中，我们该怎样做呢？

这就要求我们意识到，按是一个书写过程，而不能仅仅认为把笔压到纸面就完成了。按的动作要求非常微妙，需要提前在空中运笔，顺势进入纸面，笔落纸后从轻到重，从快到慢斜向右下方按压。因为有空中运笔的准备动作，所以落笔可以足够轻，能在左上角入笔的时候形成微妙的小尖角，而后逐步变慢，墨水稍稍化开，左下角转角处就能跟着逐渐变得圆润了。这个时候再转折到行笔这一步，就可以使按笔动作细腻，做到尖落笔、圆润转折了。

这一步的要诀在于细腻。如果动作幅度过大，就又像前面提及的，会显得过犹不及，反而更不合适了。

最后，需要关注的细节是，短横在顿笔之前，会有一个微不可察的笔尖向上提的动作。在硬笔书法中，大家做出这么点儿意思就够了，这是为顿笔做准备的。在顿笔完成以后，最好也稍稍带点儿往回收的笔意，这样会让书写动作更完整。

横

● 三、勒不贵卧——关于笔意的一点小补充

唐宋八大家中，柳宗元对书法研究颇深。古代书家书论多有散佚，幸而柳宗元对于横画书写的要求被记录于元代《衍极注》中，保留至今。他对楷书中常见的笔画均提出了要求，其中，在书写横画时，须注意"勒不贵卧"。

"勒"是古人对于横画的别称，这也是对横画的书写提出的要求，要做到像"悬崖勒马"一样。马在平地上奔跑，但勒马的动作却是斜向上的。写横，我们的方向控制也应该是在水平的基础上略向右上倾斜。而对于短横，行笔速度更当如"悬崖勒马"一样控制，行笔从快到慢，到末端顿笔处停驻收笔，止于当止之处。

而"卧"字取其本义，指躺着，但这里有两层含义。

第一个指的是，写横的时候，笔不应该软塌塌地躺下来。在软笔书法中，这里强调的是中锋用笔。硬笔书法中则可以理解成要把心神灌注在笔尖上，强调书写的时候，要踏踏实实把笔画写出来，不能简单地一挥而就；要注意把横写出力度感，有轻重对比和粗细变化。

第二个指的是，横这个笔画本身的形态特征，不能软绵绵地躺下来，而要略向上倾斜，取其昂扬飞动之意，更显活泼灵动。

值得一提的是，横画略倾斜这一书写原则，源于公元 8 世纪时书法家对审美规律的总结。随着西方对美学研究的深入，20 世纪的海因里希·沃尔夫林、鲁道夫·阿恩海姆等一系列美学家在构图的探索里，也有与书法审美原则相似的发现。他们注意到，由于大多数人的欣赏视线习惯于从左到右，因此，斜向右上的线条更能带给人愉悦积极的心理暗示。西方的艺术家们，也会下意识地用这一规律，完成他们的艺术创作。如1923 年，瓦西里·康定斯基所创作的抽象画《构成第八号》（见图 2-11），便是有针对性地主动运用大量斜向右上的线条，营造出动感，使画面变得轻松欢快的一个典型例子。

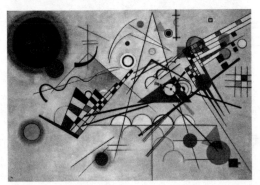

图 2-11　《构成第八号》（ *Composition VIII* ）

第二节　竖——为竖必努，贵战而雄

上节我们学习了横的写法，这节继续向大家介绍竖的处理方法。

很多时候，竖都是起着支撑全字的作用，相当于造房子时的柱子。所以竖画，尤其是字中间的竖画应当要做到挺拔有力。

一、垂露竖

常见的竖画一般有两种形态，第一种叫垂露竖（见图2-12）。

图 2-12　垂露竖

书 写 过 程

切向入笔，重按，略提笔下行，行至笔画末端，稍稍停驻，顺势收笔。

书 写 要 领

（1）顾名思义，垂露竖的收笔应该是像一颗垂着的露珠。所以收笔时也要像呵护一颗欲滴未滴的露珠一样精细，不要重顿，而是稍稍停驻，等墨水微微化开再提笔离纸。这样，就可以让笔画变得圆润自然，不毛躁了。

（2）如果垂露竖比较长，驻收的效果有时显得圆滚滚的，不够精巧耐看。那么可以在驻笔以后，往下顺势稍微拖一拖，把驻笔时积聚的墨水拖到下面收笔的地方，边拖边提笔离纸，最后就会形成一个楔形的收笔，显得更加雅致。

图 2-13 是放大图例。书写的技巧是共同的，先前所学的

长横，必要时也可以用这种笔法收笔。

图 2-13　垂露竖放大

（3）跟横画不同的是，行笔过程中，长横会有一个很明显的变轻再变重的动作。但竖画要起到支撑的作用，所以行笔速度会放慢，行笔过程中的轻重变化也不那么明显。从视觉上来说，一般竖画看起来会比横画略粗。

"十"字便是一典型例子，见图2-14。读者可重点观察其横竖的轻重对比。

图 2-14　"十"的字形结构

（1）初学者还会经常碰到的问题是：这个竖画总是写不直，写不稳。

借此机会，传授给大家一套源自中国古代吐纳的方法。这套方法，即使在现代枪械射击比赛、狙击手训练中仍会有用到。这种方法，不故弄玄虚的说法只有四个字：**屏住呼吸**！

深吸口气，然后闭气把竖写完，再把气呼出来。通过这种调节呼吸的方法，把注意力放到笔上，帮助自己把竖写直。

二、悬针竖

竖画还有第二种形态，叫作悬针竖（见图2-15）。

图 2-15　悬针竖

书 写 过 程

切向起笔，重按，略提笔匀速下行。至出锋处，速度渐快渐提笔出锋。

书 写 要 领

（1）所谓的悬针竖，形状应当像一支被悬挂起来的针。与我们前面学的顿笔收束不同，这是以出锋结束的。出锋要注意自重而轻，让笔尖逐渐离开纸面，没到最后一刻，都不能掉以轻心，一挥而就。

（2）初学者常常会把这个悬针竖写得薄弱无力，主要问题在于力量无法始终保持。一般如果有老师从旁指导，时刻提醒把笔画写慢、写稳，就能很快养成习惯，做到气力通达。而如果大家想在没有别人指导的情况下，也能把每一个笔画写好，就必须理解透彻笔画的具体形态。

事实上，悬针竖要书写得有力，是有小窍门的。

我们同样来把笔画放大（见图2-16）。

图 2-16　悬针竖放大

　　然后，把目光聚焦到悬针竖的前 2/3 处。

　　你会发现，竖画前 2/3 部分的粗细是基本不变的，与垂露竖几乎没有差别。

　　所以，其实悬针竖真正出锋的地方，是在最后 1/3。在此之前，都不需要也不应该让笔画明显变细。

　　这就是使悬针竖力透纸背的小窍门。

　　如果初学者没人提醒，观察不到这个关键点，每次写，都是一按下去笔画就匆忙变细，那这一笔就显得柔弱。但反过来，如果你懂得到笔画末端再加速出锋，那就能保证这个笔画沉着有力，能撑住整个字了。

　　（3）最后需要注意的是一个书写上的潜规则：悬针竖基本上只会出现在一个字的最后一笔。只要不是末笔的竖画，都统统用垂露竖。

　　比如"丰"可以用悬针竖；"下"只能用垂露竖。换成另一种表述则是：竖画作为末笔，为起变化，可以用垂露，也可用悬针，但竖画不为末笔，则基本只用垂露写法。

竖

49

三、所谓"为竖必努，贵战而雄"，以及钢笔知识小补遗

纵观中国文化史，唐代是一个难以逾越的高峰。盛唐那种自信昂扬、包容开放的气象，都是后世难以企及的。

唐太宗李世民在位之时，政治清明，文化繁荣，开了前所未有的"贞观之治"。唐太宗本人重视教育，酷爱书法。贞观元年便大刀阔斧地推动改革，将国子学改制成直接对皇帝负责的国子监，成为国家的最高学府；次年更为国子监专门增设书学，用于教授贵族子弟书法。更为难得的是，唐太宗本人在书法方面，亦是造诣颇深。

"为竖必努，贵战而雄"即为唐太宗《笔法诀》中的一句。

在书法中，"努"本就是竖画的一个别称，它形象地说明了写竖画要像拉开强弓硬弩一般全力施为。这句话的后半段则主要对竖画的写法提出了要求，需要做到"战"和"雄"；用现代汉语的表述，就是要做到刚健果断、雄勇有力。

这两点，最重要的两个要领——直和粗我们已经在前面说过了，但作为硬笔，我们不可能也没必要无限度地让笔画变粗，只需要看起来比横画饱满结实就够了。

仅从这方面而论，钢笔相对于中性笔还有一个隐藏的优势。

我们先从钢笔的结构说起（见图 2-17）。

如果你仔细观察过钢笔笔尖的话，你一定会发现，笔尖与纸接触处，通常会被焊上一颗极小的圆球。这颗小圆球被称作铱粒，其上方连接着钢笔尖的中缝。当我们把笔压向纸面时，中缝微微打开，墨水下注经铱粒处最后流到纸面。如非特殊打磨，铱粒一般呈球形或半球形。无论笔向哪个方向运动，墨水

基本都能在铱粒上均匀分布，使向各个方向书写的线条粗细都基本均等，使硬笔也能做到"八面出锋"。

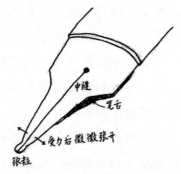

图 2-17　钢笔笔尖示意图

　　但即便是球形铱粒结构的钢笔，写横和写竖时候的手感，仍有着微妙差异。

　　请大家注意笔尖后面的笔舌部分（见图 2-18），这是钢笔中另一个有着重要作用的部件。在侧面示意图里我们能清楚看到，笔舌抵住笔尖，成为支撑和固定笔尖的基座。在不受力的情况下，笔舌紧贴着笔尖，墨水不会从两者间下注到纸面上。但钢笔下压，笔尖受力后微微向外张开，笔尖和笔舌也会略有分离，两者间出现微小的间隙，墨水则会经此间隙下注至纸面。

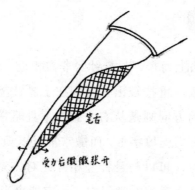

图 2-18　钢笔笔尖侧面示意图

这就导致具体书写时横竖的手感差异了。写横画，笔向右运动，纸和笔的摩擦力向左。这个摩擦力，并不能帮助中缝打开，所以墨水的下注量较少。但写竖画、笔向下运动的时候，纸和笔尖之间的摩擦力向上，能把整个笔尖向远离笔舌的方向扯开，使笔尖和笔舌稍稍分离，变相增大了中缝的体积，让更多墨水能被输送到纸面上。于是我们只要采用自然的书写动作，就能自然而然地表现出横轻竖重的书写效果了。

市面上更有一些特制的笔尖，铱粒并不是球形结构的，有时还可以通过手指捻动，调整钢笔的姿态，改变铱粒接触纸面的部位和触纸表面积，从而更轻易地改变笔画粗细。

这就是我们认为钢笔在这方面表现力更强的原因了。

但这也仅限于工具上的阐述与介绍。对于初学者而言，工具远没有技法重要。学会用正确的笔法准确地完成每一个线条的书写，才是在硬笔书法学习中最有价值的事。

第三节　撇——如陆断犀象

一、斜撇

撇，就技法上而言，与悬针竖非常相近。同样是由按、提、出三个步骤组成，重按轻出。区别在于悬针竖的书写方向是自上而下，而撇的方向则是从右上到左下且略带弧度；用笔上，悬针竖须坚定有力支撑字形，而撇常常可以轻盈迅捷以显风姿。

读者练习时，可以与悬针竖相互比对。先前认真练习悬针竖的读者，在这个章节的学习中，一定能事半功倍。

如图 2-19 所示。自左上向右下切向按笔，笔压入纸面后转向左下方斜向行笔，匀速，书写轨迹略有弧度。行至约笔画后半段，渐提笔略加速离纸。

图 2-19　斜撇

放大图例可参见图 2-20。

图 2-20　斜撇放大

（1）长撇在粗细变化上和悬针竖相当接近，笔法同样是按、提、出三个步骤。出锋同样不应该急躁，到最后的 1/2 甚至到 1/3 再出锋也是可以的。

（2）与悬针竖一样，出锋距离要缩短，而且出锋动作不宜过急。这就会带来新的问题：常常出锋出不尖。

对初学者而言，培养正确书写习惯才是更重要的。宁可出锋不够尖，也不要让整个笔画显得薄弱。

（3）但最正确的做法，还是应该主动有意识地去加强这方面的训练。让笔画变细有两种方法：一是运笔速度加快，二是调整力度，减小笔对纸的压力。

我们写竖和撇的出锋的时候，主要使用的是第二种方法，边出锋边提笔，让笔缓缓离开纸面，使线条变细，形成尖锋。

（4）出锋的时候，注意把气力灌注到笔画的末尾，是初习者特别需要重视的。"陆断犀象"主要讲的就是这个问题。这四个字，出自东晋卫夫人《笔阵图》，相传是书圣王羲之的启蒙教材。形容"撇"要像被截断的犀牛角、象牙一样刚健有力。这是一个很精到的比喻，同时也是对书写的一个高要求。

要达到这个要求，除了要注意前面提及的书写时要控制运笔速度，依靠提起笔尖的方式使笔画收尖，还需要意识到，我们写每一个笔画的时候，都是要把笔送出去的，而不应该把笔扫出去就当作处理完成了。每次书写的时候，都记得提醒自己，要把笔画写到底、送到底，力到根尖。

撇

二、单字练习

我们学外语，学到一个新单词，常常会把它放到一个句子当中，结合具体的语境来理解记忆。同样，我们学一个笔画，也是希望把它放到一个单字里面，方便大家了解这个笔画在字中的功能和地位。结合着单字去理解这个笔画应该怎样处理。所以本节增列了单字练习的环节。

好好练字
由道至术的硬笔练习攻略

这次我们来学写"户"字（见图2-21）。

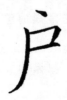

图2-21 "户"的字形结构

"户"字的笔画处理起来并不复杂。最后会有一个长撇出现，所以我们在写其他部件的时候，应该提前给它预留适当的位置，这样长撇才能写得舒展大方。

但最不好处理的是长撇的弧度。弧度太小，这一撇就显得生硬呆板（见图2-22）。

弧度太大，未免会显得扭扭捏捏，过分柔弱（见图2-23）。

图2-22 "户"字错例1　　图2-23 "户"字错例2

那该怎样把握这一撇的弧度呢？

概括来说，如果一个字笔画多，撇的支撑作用不大的时候，可以适当增大它的弧度。如果一个字笔画少，需要撇作支撑的话，弧度就要比较小，甚至没有弧度。

"户"字的撇，弧度介乎于两个错例之间。初学者实际练习的时候需要注意，它是个竖撇，即把撇的后半部分遮住，仅观察穿过两横画前的部分，形态接近于竖画，方向竖直向下，

直到穿过两横后，才逐渐改变方向，改为斜向下运动，从而画出一道优美的弧线向外延伸。

关于撇的弧度，最特殊的例子，当数"人"字了。一撇一捺撑起全字。如果生搬硬套常规的笔画处理办法，未免会显得俗气（见图 2-24）。

但如果我们换种思路，把撇伸直，把字压扁，那神采就出来了（见图 2-25）。

图 2-24 "人"字错例　　图 2-25 "人"的字形结构

在这个字里，捺重，撇就相对略轻；捺伸脚，撇就略略把脚缩起来。简单两笔，构成值得玩味的对比。当然，这组对比还会带来一个新的问题——捺非常强势。于是我们不得不思考，这个字怎样才能获得平衡呢？

答案就是我们之前讲过的，需要撇画作支撑。与捺画相抗衡时，这一撇就务必要变直，没有任何弧度，用最刚健的姿态支撑住捺。当我们成功地完成这个细节后，这个字就能变得又舒展，又有力度感了。

简单两笔，也应独具匠心，而这匠心的基础，便来源于精到的笔画。

三、中性笔选购建议与知识补遗

在上一节，我们介绍了钢笔的结构以及一些相关的知识。希望读者能借此机会了解自己手中的文具。习字者手中的文具，

就像战士的装备，只有对它们足够了解，才能恰如其分地发挥出它们应有的作用。

但习字者的装备，并非昂贵便是合适的。即使是几块钱的中性笔，也能在稍加训练后，自如地写出粗细轻重变化的。

一般来说，中性笔出墨流畅，性能相对稳定，因而上手容易，操控性强。而且因为它廉价且易得，所以在实际书写中，使用频率更高。

如果用中性笔作为训练工具的话，那么建议选择笔尖稍微粗点儿的笔。这样在书写时会有更强的表现力，也更能帮助我们发现问题。一般而言，0.5 ～ 1.0mm 的笔尖都是比较合适的。其他出墨是否流畅、握持是否舒适等方面的问题，大家在试笔的时候多加注意即可。因为中性笔毕竟只是一种消耗品，所以挑选起来也会简单很多。秉承着"喜欢就买、不行就换"的原则折腾三四轮，大致就能挑出自己称心如意的品牌型号了。

而本环节作为知识补遗，除了给出选购建议外，还会为读者介绍些中性笔的冷知识：中性笔笔管里装的墨水，并不是液态的！

当然，更严谨的说法是：中性笔的墨水装在笔管里的时候，并不完全是液态的，而是呈凝胶状的。跟钢笔墨水不同，它的流动性低，黏度大，性状有点儿接近于小朋友爱吃的那种啫喱，所以在南方常常把中性笔称作啫喱笔（Gel-pen）。

我们平时写字的时候，观察到的墨水就是液态的。如果墨水是凝胶状的，又怎样在书写的时候自如流注，满足我们正常书写的需求呢？

玄机藏在笔尖处。

如图 2-26 所示，中性笔的笔尖处是个滚珠。书写时，滚

珠转动，带出墨水，与圆珠笔原理是相同的。

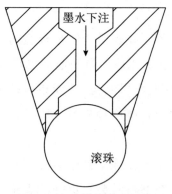

图 2-26 中性笔笔尖结构

中性笔里的墨水，最大的特殊之处在于，当它受到外力时会变稀。就像酸奶或者火锅蘸的麻酱、小朋友吃的米糊一样，看似黏稠，但用力搅拌一段时间，也能发现它们逐渐变稀。

墨水灌装在笔芯内的时候，处于静止状态，黏度较高，相对不容易漏墨；书写时滚珠转动，相当于墨水被搅动，受到摩擦，黏度下降，墨液就能流畅下注，书写手感顺滑；在纸面留下印迹后，墨水又回复到静止状态，黏度增加且溶剂挥发，迅速变干，让字迹稳定停留在纸面上。

这就是关于中性笔的小奥秘了。

我们也说到，中性笔的笔尖是个小滚珠。滚珠结构能方便工业化生产，但滚珠材料不好的话，很容易被磨损腐蚀，导致这支笔初写时出墨如针管，多写几天就变成大水枪了。

这也为我们挑选中性笔作出了提醒。当我们选择好某品牌的笔后，不要急于大量囤货，建议多使一段时间，至少完整写完这支笔的一管墨水，确保使用情况稳定后，再考虑大批量购入。

常见的墨水还有水性墨水和油性墨水。

笔芯里装水性墨水的笔，则多被称为签字笔。这种笔停在纸面时，墨水会逐渐晕开，所以对纸张和书写速度都会有一定要求。

笔芯里装油性墨水的笔，就是我们日常所说的圆珠笔了。油性墨水好处在于能在多种不同介质上书写，比如在不吸水的塑料纸上、极易化水的纸巾上都有不俗的书写表现，而油墨材料也能自然表现出色泽浓淡变化。但受限于材料，墨色相对暗沉，重的笔画需要较大力度才能看出明显效果。所以单纯就习字而言，这种笔也不见得有特别突出的优点。

读者可按自己实际需要，选择最适合自己的书写装备。人和笔之间，既在相互陪伴，又在相互适应，多去了解和熟悉自己的书写工具，才能更快地做到书写时得心应手、如臂使指。

第四节 捺——伸缩异度，变化多端

一、斜捺

捺画的处理，既是笔画当中的一个重点，又是一个相当考验功力的难点。写好捺画，整个字都会显得精神焕发，神采飞扬；但捺画写崩了，整个字都会显得不那么耐看。

对楷书稍有接触的朋友都会察觉到，捺画粗细变化非常明显，而且一般会带着一条小尾巴。但如果练习得不够，尾巴没写好，就会成这个样子（见图2-27）。

图 2-27　捺错例

而事实上，我们更希望捺画能写成这个样子（见图 2-28）：

图 2-28　捺

它放大后呈现出来的形态应该是如图 2-29 所示的样子。

图 2-29　捺放大

书写过程

　　轻入笔，行笔过程渐行渐重，到最重处顿笔，然后将笔平稳地送出去。

书写要领

　　（1）下笔前，放松握笔，保证入笔够轻，继而再逐渐加大力度。如果我们处理得更考究，入笔处可以带点小波磔，使捺画有一波三磔的艺术效果。

　　（2）从整体形态上来看，捺画像一只勺子，或者说像一

座滑梯。顿脚像汤勺那样圆润不起毛刺，出锋处也是平滑过渡，不见棱角的。要做到这两点，行笔来到顿的地方就要特别注意。

顿笔要用力，才能让顿脚饱满；稍加停留，使墨水可以微微化开，才能令捺脚显得圆润。从顿笔至出锋的过程，是从静止到加速出锋的过程，但书写速度切记要平稳渐变，逐渐加速进入出锋环节；不应突兀，否则就会犯本节开头所展示的错误，出锋像折断的尾巴一样。

同样，顿的力度亦不能过分突兀，停留的时间也不可以过长。这种做法同样会使捺脚变得臃肿，弄巧成拙。

（3）出锋尽量做到稳而慢，指向水平方向。如果我们将它放大，最理想状态应该是下轮廓线水平，上轮廓线像滑梯一样平滑收拢至末尾（见图2-30）。

图 2-30　捺局部放大

捺的出锋要求在小范围有微妙精细的处理，所以需要多练习，不能掉以轻心。

（4）初学者常常会因为捺画粗细变化复杂而写不好，写出来的笔画生硬呆板，所以练习时尤其要注意"圆润"二字。要注意观察：顿笔转向出锋的时候，上下轮廓线都是呈弧线的。所以顿笔完成之后，不应该直挺挺地重顿、生硬变向，要让笔渐按渐重渐减速，到变向的时候，有一点儿帮笔尖转弯换向的意识，然后重新稍稍加速出锋离纸。整个过程中，没有长时间的停驻，也不应该有突然变向，这样写出来才能更流畅自然。

捺

捺画顿笔粗壮，而且还会有条小尾巴从旁逸出，是一个非常强势的笔画。一不小心，字的右半边就会被捺画占满，其他笔画缩手缩脚，整个字分布失衡。

所以当捺画出现在一个字里的时候，要怎样保证捺画舒展大方的同时，其他笔画能各安其位，就成为一个值得探讨的问题了。

单 字 练 习

接下来，以"春"字为例作分析。

如图 2-31 所示，像这个"春"字那样，撇捺一写完，下面的"日"字就要被推到格子外面去了。这种处理显然是不合格的！

图 2-31 "春"字错例

怎么办呢？正所谓撇捺不分家，如果想把这种带撇捺的字写好的话，还是有小窍门的。

结 构 要 领

图 2-32 "春"的字形结构

好好练字
由道至术的硬笔练习攻略

（1）第一个关键点在于撇。"春"字的撇跟我们平时常说的斜撇是不同的，它是个竖撇。如果把撇的下半部分遮住的话，我们会发现，它的上半部分基本上是竖直的，直到接近第三横的时候，弧度才逐渐加大，穿过三横以后，向左横向舒展。

如果不知道这笔要用竖撇的笔法写出来，势必就只能出现两种结果：

a. 撇以诡异的角度穿过三横；

b. 像我们第一次写出来的"春"字那样，为了穿过三横，撇的倾角减小，致使整个字被拉长。

这两种写法都是我们要避免的，所以"合理使用竖撇"这个知识点，大家务必要掌握。

（2）撇以出锋作结束，但捺却有个捺脚向右舒展，所占空间要更大。所以竖撇并没有写在字的正中间，而是悄悄地往左挪了半步。

（3）捺的起笔也不一定刚好落在正中处，但撇、捺大致把第三横三等分。

（4）为了让捺画有足够的长度舒展开来，捺画的入笔亦会调皮地伸出横画上面一点儿。

（5）这个时候，撇捺所腾出的空间，就足够让"日"字能很轻松地放到它该出现的位置上去了。

（6）当我们把"日"字塞上去以后，你就会发现，撇捺平分第三横的巧妙之处了。

两相对比，不难发现，原来的写法，撇、捺围成了个三角形，围出来的空间小，"日"字要在比较靠下的地方才能塞得进去。而现在撇、捺围成了个梯形，预留出来的位置更宽敞，可以很从容地把"日"字放进去了。

（7）"日"字纵向取势，左竖和右边的横折的折笔，构成了这个"日"字的两条腿。它们应该略比末横长，同样可以悄悄冒一点儿出来，使整个字显得修长挺拔。

这样，我们的"春"字就能够处理得比较舒展大方了。

● 三、课外拓展：书写动力范式与捺脚的小奥秘

接下来，我们来做个小实验。

在这个实验里，大家需要逐步按要求完成实验的每一个步骤。

第一步：请在下面方框处连续快速地画圈，以检查你的笔是否出墨流畅，没有断墨。

第二步：实验完成。

是的，这并不是个测试你的笔出墨性能的实验，而是以实验为名，用来检测你下意识书写时，运笔的动力特征的一个小测试。这样的一个小测试，起源于笔者一次在文具店的观察。那次我很意外地留意到，不同的人试笔，在纸上信手乱画的线条，都有着相近的动力模式。大部分人留下的书写痕迹都不会超出如下两种范式（见图 2-33）。

图 2-33　两种书写动力范式

于是我在教学的时候，也找机会做了如前所述的测试。在班上的测试里，有 80% 的学员画出的图案，都在这两种书写动力范式之中。

所以，你是 80% 的一群，还是 20% 中的一分子呢？

其实，多数人的选择，就相当能说明问题。这两种书写的线条，不同点仅在于一个是顺时针画圈，另一个则是逆时针画圈。而共同点则有两个：

1. 都是从左向右书写的；

2. 圈圈基本呈椭圆形，椭圆的走势均为"右上—左下"。

如果深究起来，这两个共性很能说明问题。

前面一项，大家喜欢从左向右的书写走向，原因主要也有两点。

其一是文化习惯的力量。现行的汉字排版方案，是自左向

右横向书写的；人们在阅读和书写过程中，都形成了从左边开始的习惯。其二则是人的生理构造的原因。绝大部分右利手者书写的时候，小臂枕在桌上，笔相对地会在小臂的左侧挥运。在书写过程中，把笔向右拉近手臂的书写方式，会远比向左推动笔尖的书写方式，更轻松自如。

而后一项，圆圈的走势均为"右上—左下"，则更能说明身体构造对书写运笔的影响了。如果手臂不动，以手腕为轴，挥笔作弧线运动，那你一定会发现，这条弧线轨迹，大致会落在时钟 9 点—12 点的方向。

图 2-34　时钟 9 点—12 点的方向的一条弧线

画出这条弧线以后，再根据惯性继续补全整个椭圆，就形成了我们最后看到的这种"右上—左下"走势的图案了。

从我们画圈习惯来分析，不难发现，写左上角的笔画是最容易写得轻松舒展的，而右下角，则最靠近手腕，导致手指不能灵活挥运；而且笔尖靠近手腕，有时会被手或笔遮挡，成为视线的盲区。

所以即使是书法家，写到右下角的笔画的时候，也常有变得更谨慎，速度放得更慢的情况出现，甚至还积攒出了一些小技巧。

比如我们今天所学的捺画，收笔出锋处的波磔，早在东汉时期的隶书中就已成规模地出现了。楷书当中，来到笔画末尾处，重顿，然后向水平方向出锋，正是为了在处理笔画右下部

分的时候，能把书写速度降下来，方便微调笔画状态；也通过顿笔转向，避免了最难的在右下角向右下书写的动作，悄悄改成了人们相对习惯的向正右方运笔的动作。

书写是一项整体化的技能，希望今天的捺画学习，不仅能帮助你学会怎样写好一个捺画，还能让你对书写、运笔等方面有更深入的理解和体会。

第五节　钩——沉着痛快，如乘骏马

钩，不是一个独立的笔画，而是笔画当中的一个部分，而且因为小，所以常常被轻视甚至忽略。但越是看似琐碎的问题，越是值得把它揉碎了细讲，才能让我们把细节摸清弄透。我们只有把书写的机理了解通透，才能触类旁通，对书写有更完备的理解，使训练更有效果。

一、竖钩

钩当中，最典型的当属"竖钩"（见图2-35）。

图 2-35　竖钩

我们先把目光聚焦到出钩处。竖钩出钩，当刚健迅捷，神采飞扬。通常比较短促。

书写要领是出锋。出锋的技法，我们在学撇的时候已经讲

过了。钩和撇两者技法相近，却也有不同之处。

主要区别在于：撇的出锋是送出去的，是一个均匀加速过程；钩的出锋是踢出去的，行笔速度急速增加。只有这样，才能保证在短促的出锋过程中，让钩及时收尖。

因此，我们在写"钩"的时候，应更重视速度感，做到爽劲迅捷，斩钉截铁。

速度感常常是通过比较而形成的。快和慢，需要通过对比凸显出来。这就是我们常说的书写的节奏。

比如，我们把拳头打出去之前，往往会先蓄力；书写时，出钩之前，也有一个类似的蓄力过程，所以一定要有一个稳健有力的顿笔。竖钩写到顿笔要停下来，饱满坚定顿笔之后的出钩才会更具力度感。整个笔画写出来，才能更显节奏感，做到"沉着痛快"。

竖钩除了要做到"沉着痛快"，还应该要"短促有力"。"短促""有力"，是对竖钩出钩的两个要求。但这两个要求，除了表面上的并列关系外，还存在着因果的联系。"短促"是因，"有力"是果。出钩宜短不宜长。短，才能积蓄出力量与精神，才能爆发出精光四射的美感；长，则会显得薄弱而拖沓。

如果我们把"钩"这一部分放大来看的话，竖钩的出钩，应该接近于直角三角形。最标准的形态则应该是个等腰直角三角形。上轮廓线水平，下轮廓线和它的夹角约为45°。

但在初学阶段很难做到每次出钩都能出成直角三角形，尤其是硬笔书法，笔画的粗细变化并不会十分明显。所以应该学会抓主放次，把控好出钩的方向。尽量确保书写或临习时，自己把钩踢出去的方向和原笔画出钩的轴线方向相同即可。

具体出钩方向及形态可参见图2-36。

好好练字 由道至术的硬笔练习攻略

图 2-36　竖钩局部放大

带竖钩的字，常常都会写得修长挺拔，风神俊逸。比如"来"字（如图 2-37 所示）。

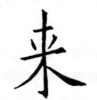

图 2-37　"来"的字形结构

要把字写得修长，只要注意把竖钩适当拉长就可以了，但要写出风神，还有更多细节需要注意。

在我们提到细节之前，相信大家都能观察到，例字当中的竖钩，并不是绝对笔直，而是微微向左凹进去的。如果能够独立观察出这样的细节，说明眼力已经到了第一个层次了。

尽管我们说它向左凹进去，但把这个竖钩放回到整个字中间，它仍然能显得笔直稳定，这又是怎样做到的呢？

诚如我们前面对笔画进行细节分析的时候一样，当我们需要关注到笔画的细部时，一个很好的方法就是把笔画放大，留心观察它的外轮廓线。

我们单独把竖钩抽出来进行放大观察（见图 2-38）。

图 2-38　竖钩放大

　　在之前的观察中，我们留意到的"来"字竖钩向左凹，其实放大来看，主要成因在于：它的右轮廓线向左凹，但相对的，它的另一边，左轮廓线却要和右轮廓线有明显区别，主体部分要基本笔直。

　　笔画的处理当中，常常有这种似曲实直的形态变化，要把这样的笔画写准，就一定要留心观察笔画两侧轮廓线的区别。能注意到这点，就又比仅能看到"微微弯曲""稍稍倾斜"的特征的同学们，眼力高了一个层次。

　　把竖钩似曲实直的特征写准，这个笔画就一定能写得风神俊逸。盖因字亦如人，挺胸收腹才显精神。另外，长笔画特别需要粗细变化，如果缺少变化，就未免会呆板生硬，乏善可陈了。所以书写时一定要收好腰，做到气宇轩昂。

竖钩

● 二、弯钩

　　常言道，有得必有失。修长挺拔向左凹的竖钩，损失的是笔画对全字的支撑力量。所以当我们需要让这个竖钩沉着稳重有力的时候，就悄悄地把它往右凸，让它变成一个弯钩。

好好练字
由道至术的硬笔练习攻略

那么，什么时候需要把竖钩写成一个有支撑力的弯钩呢？通常如果碰到一个字当中，只有一个竖钩在独力支撑，或者更通俗地说，这个字的竖钩是单脚站的。那么，这个时候，我们往往就应该把竖钩改写成弯钩。

最极端的例子是"丁"字。在《新华字典》里，"丁"字的第二笔应该是竖钩，但书法家在实际处理中，常常第二笔会把它写成弯钩，以起承载全字的作用。如图2-39、图2-40所示，均为名家古迹，处理这个字的方法异曲同工。

图2-39 唐人小楷《灵飞经》 图2-40 明 董其昌《黄庭经》
中的"丁"字 中的"丁"字

我们常见到用弯钩的，如"手""乎"等字的末笔（如图2-41、图2-42所示）。

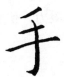
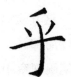

图2-41 "手"的字形结构 图2-42 "乎"的字形结构

这种弯钩作为一个字的主干笔画，支撑全字，写不好就会使整个字变软。

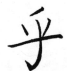

图2-43 "手"字错例 图2-44 "乎"字错例

看看错例（如图 2-43、图 2-44 所示），与先前的例子互相对照，分析一下错例中的弯钩错在哪里。

❶ 歪到一边去了

弯钩倒到一边，当然整个字也就跟着不稳了，这是让主干笔画成为败笔的一个主要原因。

怎样让弯钩不倒，有一点需要大家留心：从弯钩的顿脚引一条垂线上来，弯钩的顿脚和入笔应该大致在同一条线上，偶尔入笔稍稍往这条垂线的左边偏移一点儿也是可以的。但是如果入笔和顿脚的位置相距过大，那这笔弯钩就会显得左歪右倒了。

❷ 弧度过大

这同样是很容易被看出来的，所以不多展开论述。

❸ 整段笔画都弯曲

在之前的笔画讲解中，我们常常会把笔画放大，截取笔画的局部作分析。这其实是在训练大家的眼力，使大家既能关注整体，又能关注局部。

在弯钩的笔画观察中，亦当如此。

图 2-45　弯钩放大

诚然，这个笔画被叫做弯钩；尽管看上去它确实是带有弧度的，但这个弯钩的弧度，事实上仅仅体现在首尾 1/4 至 1/5 处。当我们遮住这个笔画的头尾，只看它的中间，你会发现，笔画的中段应该是基本竖直的。

只有做到首尾弯、中间直，才能让弯钩保留自身主要形态特征的同时，又能有韧性和力度。但是如果反过来，我们自己试着写全段都带弧度的竖钩，就更不难发现，哪怕刻意去减小弧度，都显得薄弱，欠缺力度。

注意到上述问题后，弯钩还有两个难点需要突破。

❶ 轻入笔

难点一在弯钩的入笔部分，练习时尤须多加留心。

笔画的前 1/5，带弧度的部分是笔画的入笔环节。这部分要求从轻到重、逐步加粗，渐变滑入弯钩的主干部分。

入笔部分难处理在于下笔要轻盈，我们前面练习其他笔画的时候也体验过这种感觉了，所以可以相互比对、相互印证。大家也不妨联想一下飞机降落的感觉，笔尖还在空中时就做好书写准备，凌空入笔，一边运动一边越来越低，接着笔尖逐渐蹭到纸表面，最后逐渐压笔入纸，达到既定粗细。

另外一个难处理之处则是从入笔到主干部分要平滑过渡。这就要求我们书写时不应有明显停顿，要一边行笔一边调整书写角度。这种渐变的感觉在弯钩的尾部也是类似的，所以不再讲述了。

❷ 出钩

难点二在于出钩（出钩放大如图 2-46 所示）。

图 2-46　弯钩出钩放大

在这里需要特别注意，弯钩的出钩方向和角度，跟我们刚才学的竖钩又有所不同。

大家不妨留意一下弯钩出钩部分的放大图。从形态上看，这个钩是一个竖挺的等腰三角形，上下轮廓线分别是它的两条腰。所以出钩要全神贯注，各指协同发力，使笔画上下轮廓同时向轴线收束。动作果断。切记出钩不能怠慢，随手把钩踢出或者有所犹豫，都无法让笔画达到理想的形态。

此外亦当注意，弯钩的出钩方向基本是水平的，而并非像刚才竖钩那样明显向斜上方出钩。

最后，还有一点需要说明，在笔画少的字中，出钩长度可适当伸长；如果相反，笔画密集，则出钩也相应地缩短避让。但总体看来，一般弯钩的出锋，会比竖钩略长。

三、竖提

如图 2-47 所示，往左出钩的叫竖钩，往右出钩的叫竖提。

图 2-47　竖提

竖提这个名字本身就很能说明问题了。顾名思义,书写时,我们是先写一竖下来,而后在这竖的收笔处立刻接写上一个"提"笔。而"提"本身就是一个独立的笔画,是有一定长度的。所以我们写竖提的时候,竖完接写的这一提,也不妨视作完整的一笔,长度可适当伸长。

这个规律与我们上一章做过的画椭圆实验相合,竖钩弯钩出钩方向自右向左,用笔舒展不开,故短促迅捷;而竖提向右出钩,与手腕挥运方向相吻合,故而可以写得舒展开朗(见图2-48)。

写"竖提"的"提"笔时,因为长度变长了,所以反而更考验功力。较长的出锋,尤其需要注意控制书写速度。过快会显得笔画薄弱,过慢则钝。

图 2-48 竖提放大

竖提的出钩会先往左下延伸一段,按笔再出挑。有些人为了充分展现出延伸到左下角的按笔,会把竖提这一笔分割成竖和提两个笔画。写完竖以后,笔尖离纸,重新找到合适的起笔位置,下笔完成提。

把一笔拆成两笔完成,未免显得取巧,而且也影响书写节奏与气韵,会让人觉得不自然。

我建议的处理方法如图2-49所示。

图 2-49　竖提分解步骤

　　书写的分解步骤可以如图中所示。竖写到适当位置后，悄悄逆着出钩的方向向左下走。这一步相当隐秘，特别提醒大家注意。做完这个小动作，来到预定的位置，按笔继而出挑。出挑的时候，挑画恰好覆盖住原来的运笔轨迹，把笔尖自然送出后，这笔就完成了。经过这样处理的笔画，笔意更为连贯。

竖提

小　结

　　以上在竖提和竖钩的对比中，我们不难发现，短出锋，运笔要迅捷以显刚健；长笔画运笔则要稍稳而慢，以保证线条饱满、力度充盈。

　　竖提和竖钩可以作为一组，对照着进行练习。建议大家练习时，注意体会钩和提在用笔上的差异。着重感受书写提笔时，均匀加速，留心关注行笔速度，自慢而快；而相对应的，竖钩出钩时，则是一个加速过程，在完成短促的出钩动作时，速度要做到陡然加快。

第六节　折——风骨遒劲，如孤峰峭壁

　　在汉字里，"折"会出现在很多笔画里。比如横折、撇折、竖折。掌握好这个书写动作，就能够解决一系列的笔画问题。

好好练字
由道至术的硬笔练习攻略

本节我们先以横折为例子，讲解"折笔"的书写要求和要领，以便大家能厘清规律，做到举一反三。

一、横折

形态特征

如图 2-50，重按继而向右行笔写横，到转折处，先略略提笔，然后斜向右下重顿，视笔画具体形态，重顿的角度应在 30°～45° 间。而后向下行笔，收笔时驻收。

图 2-50　横折

书写要领

"折"总体来说不特别复杂，但有三点需要大家格外注意。请大家参考图 2-51 的放大图。

图 2-51　横折放大

（1）折角以顿笔写成，尽量形成一个干净利落的斜截面。为使截面干净利落，顿笔动作要重而快，坚定果断，斩钉截铁。重以保证折角明显，快则避免墨水晕开，导致折角消失。如果

顿笔过程不果断，折角就会消失，顿笔就会变得圆滚滚的、臃肿无力。当纸张吸水能力强、晕墨快的时候，这种情况会出现得更频繁。

（2）笔画行至顿笔之前，要先略略提笔，再重顿下去，即"欲按先提"。跟要把拳头先收回来，才能更好地打出去的道理是一样的，都是为了蓄力蓄势。

横折是个复合笔画，"折角"前后分别是一横和一竖。前面的"横"，笔法和长横笔法相近；后面的"竖"，接近于垂露竖，但是书写方向不是竖直向下，而是略摆向左下的。

（3）最后，横折作为一个复合笔画，把它拆解成横、竖两个部件后，同样遵循横轻竖重的规律，所以书写时应注意有力度上的差异，用力顿出折角之后，可以顺势加力，完成竖的书写。

横折

● 二、横折钩

接下来我们讲横折钩。

乍看横折钩和横折并无差别，不过多了个出钩动作而已。但如果我们把它细分开来，横折钩实际上一共有两种：一种横短竖长；另一种横长竖短。

如图 2-52 及图 2-53 所示，两种横折钩除了长短有所差别，取势也截然不同。

图 2-52　横短竖长的横折钩　　图 2-53　横长竖短的横折钩

我们把两种横折钩放到字里，结合全字给大家分析，帮助大家逐渐把眼光和注意力从单个笔画，转到整个字中。以便让大家能循序渐进地理解笔画在字中的应用，以及理解单字结构处理等方面的知识，为后面的学习打基础。

"有"字涉及的横折钩，正好是第一种横折钩——横短竖长的一个经典应用。

我们一起来看看这个字该怎么写（如图 2-54 所示）。

图 2-54 "有"的字形结构

单字练习

（1）先从第一、二笔开始观察。"有"字第一笔是长横，第二笔是撇。这两笔要体现出对比关系，横略长于撇。人们常常忽略这组对比关系，字写出来就会显得怪怪的了。

（2）接下来，横折钩出现了。

竖和横折钩这两笔，也是一组要放在一起看的笔画。两笔组成个框框，纵向取势。这个框框，是微微向里凹的。

（3）但正如我们之前常常分析的那样，关键地方看细节。这种凹陷的弧度，是要放大出来，结合内外轮廓线看的。具体细节请参见图 2-55。

（4）我们先看左竖，轻入笔滑入，收笔微微向左摆，但中段基本竖直，弧度主要体现在左边外轮廓线处。

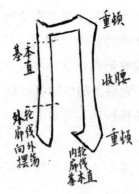

图 2-55　"同字框"放大

（5）横折钩转折处重顿，行笔收腰，出钩前同样先顿笔再出钩。笔画的弧度是通过这种前后重顿、中间收腰的处理自然形成的，同样弧度主要出现在右边外轮廓线上。图 2-56 可观察单独放大的横折钩的具体形态。

图 2-56　横短竖长的横折钩放大

（6）再回到图 2-55 的"同字框"中。整个半包围框，总体态势外圆内方。注意到这点，线条才能有力度、有韧性。

（7）横短竖长的横折钩，横的距离略短，所以入笔可以省略按笔，改为轻入笔直行。

（8）这种横折钩的出钩与竖钩类似，一般宜短不宜长，但要注意坚定、果断、有力。

（9）最后写两横补齐全字。我们把框中，横折钩本身具

有的"横"和"钩"也算上，最后的这两横，就总共把框分割出三个空间。这三个空间讲究：前两个空间基本相等，最下方的略大，形成上紧下松的态势。

中国书法中，有一种计白当黑的法则，要求笔画对空间有合理的分割，做到疏密合宜。上述的处理，就是一种空间分布的常见规律。希望大家以后观察字形的时候，除了注意笔画所处位置，也可以多多留心笔画对空间的分割。

但如果不讨论计白当黑的处理，最后这个规律，其实有一个更简单更便于识记的表述：两横间距相等，略往上靠。

"向"字里面出现的横折钩，则是我们之前提到的第二种横折钩——横长竖短型的横折钩。

让我们一起来看"向"字怎么写（见图2-57）：

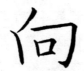

图2-57 "向"的字形结构

单 字 练 习

（1）同样，把竖和横折钩放在一起看。这两笔组成的半包围框，横向取势。总体成上大下小的倒梯形。

（2）右竖一般略比左竖粗，右脚会略比左脚长。

这是书法上"右强于左"的道理。

（3）这个道理在很多字里都是相通的，前面讲到的"有"字也符合这个规律。

（4）诚如我们先前说过的，横画都会略向右上倾斜。所

以右边的竖画则须略重略长，才能使字在视觉上获得平衡。

（5）竖画总体方向不是竖直向下，而是略往里收的，微微向左边摆 10°～20°。

（6）你可能会发现，这个横折钩略微弯曲。但要保证横折钩弯而不弱，就对弯曲程度有要求：遮住折的下半部观察，上半段折笔只倾斜，不弯曲；下半段折笔才带着弧度向里收（如图 2-58 所示）。

图 2-58　横短竖长的横折钩放大

所以书写时，我们应该前半部分直行，到折笔的末尾再微微向内带弧度收拢，以保证笔画主干的支撑力。只有这种处理方式，才能保证折笔强劲有力。

横折钩（横向）

这种似曲实直的处理方式，在讲"弯钩"的时候提到过，所以这次就不展开说明了。

（7）横折钩的出钩，技法与其他的出钩方法差别不大，都是出钩前蓄势停顿，务求做到刚健有神。横长竖短的横折钩，出钩的方向可以指向字心，或者是横折钩自己入笔的按头附近。

横折钩（纵向）

小　结

1. 折的顿笔须坚定、果断而有力。

2. 横折钩纵向取势时，须修长挺拔。

3. 横折钩横向取势时，须内收而强劲。

第七节　点——字之眉目，全藉顾盼精神

点，在众多笔画当中体积最小，但在一个字当中，却常常起呼应连绵等作用，是沟通其他笔画，使之气韵贯通的桥梁。宋代词人、书法理论家姜夔在他的著作《续书谱》里讨论楷书众多笔画时，首先介绍了"点"，称它"字之眉目，全藉顾盼精神"。意思是，如果把字比作一个人，那么点就相当于一个人的眼睛，写得好的点，就像少女的眼睛一样顾盼生辉，熠熠有神。所以我们也专门拿一节来学写点。

最常见的点叫做侧点，我们先来看它的写法。

一、侧点的基础要领

形 态 特 征

如图 2-59 所示，侧点上尖下圆，形如瓜子。写时要有轻重变化，轮廓接近于一个三角形，上下两条轮廓线基本上各形成一个切面。要达到这种效果，就要求我们运笔稳定，干净利落。右上方、右下圆，右下收笔处不露棱角，所以书写至笔画末端需要快速顿笔下压，以形成右上的方棱角。而后笔尖离纸前则要慢下来，乃至稍作停留，使得收笔圆润。

图 2-59　点

图 2-60　点放大

　　总体的书写轨迹大概如图 2-60 所示：先轻入笔，渐行渐重。到右上顿笔处，笔尖改变方向，向右下加力顿笔形成方折角。顿笔完成以后，笔尖出现在笔画的右下角，有可能在顿笔的前方还有一小段空缺，这个时候笔锋往回带一带，再离纸。

　　这种往回稍微带一带的动作，书法上叫做回锋。回锋的时候，笔尖迅速逆着原来方向往回走，边走边提笔离纸。

　　回锋动作可以补齐重顿后形成的缺口，所以在其他笔画中也可以应用。各种笔画收笔时，凡是把笔重压到底，形成粗壮的顿笔的，如长横、垂露竖等，都可以用这种方法稍微加一个回锋。回锋还有另一个好处：如果在重顿收笔时，没有回锋动作，笔尖重压下去以后，骤然提笔离纸，会给人一种力度凭空消失，笔意骤然截断的感觉。而加上回锋，就是加上了一个能让人感觉书写过程中力度变化过程的动作。尽管有时回锋的行笔轨迹完全埋没在原来的笔画线条中，但也能让人感到，书写者在顿笔过后，还会让笔轻快自然地往回走，然后逐渐离开纸面。力度的来龙去脉都能有所交代，就能确保这一笔自然而不突兀了。

　　注意，回锋尽管是藏在笔画里面的，但仍然丝毫不可懈怠。回锋动作务求轻快，有"缓去疾回"的说法。平时我们在书写时，宁可不写回锋也不要让回锋的动作过大。回锋动作慢，墨水晕出

好好练字　由道至术的硬笔练习攻略

笔画边沿，笔画就会滞重，气息不畅；回锋过长，露到了笔画轨迹以外，在楷书中就会显得刻意做作；回锋处理得太明显，笔画也会显得臃肿累赘，变得不像是写出来的，而接近于描画而成的笔画了。

侧点

二、侧点的书写训练及进阶

侧点还面临着一个书写难点：体积小。

体积小，就要求我们做到短距离间笔画有明显轻重变化。这颇考验功力：如果做不到在细微处见轻重关系，则只会变成一道短杠，特别不好看，所以一定要多练。

练习的时候，大家不妨参考一下古人的智慧：我们介绍过一本古代书法的教材——《笔阵图》。这本教材在讲"点"的处理上，同样非常精到。它形容"点"为："高峰坠石"。就是"点"要像在高山上坠落下来的石头一样。这是一个乍眼看去很没有道理的比喻。"点"像瓜子、像水滴都是常见的，与这个笔画形态相吻合的比喻。偏偏在《笔阵图》中，将它们舍之不用，而把"点"比喻成形态上毫无联系的坠落的石头。

为什么呢？如果从运笔的角度去考虑，这个看似无理的问题，就会不攻自破了。《笔阵图》在点的处理中，着重强调的是笔法的处理。

一颗小小的石头，从高峰坠落下来，也能有撼动大地、激起烟尘的声势。

一个小小的点，古人用毛笔写出来的，能不能做到像落石一样力度充盈、入木三分呢？

当然没问题，秘诀不是"石"字，而是"高"字。

石头在高峰处就开始积蓄能量。如果用我们现代人的眼光去理解，这是在积蓄重力势能。而它砸到地面的瞬间，只是把先前积蓄的能量释放出来而已。

写"点"的时候，道理也是相通的。在笔未入纸之前，就要调整笔的状态，全神贯注做好准备，这叫做"意在笔先"。笔入纸的过程则要像飞机滑翔降落跑道一样"杀"入纸面，而后逐渐加力下行，以使入笔锋锐。

这种笔法在大部分笔画中都会用到，需要大家在练习的时候重点体会。

比如之前学的捺画需要轻入笔，熟悉这种入笔笔法后，以后也要用这种方法完成捺画入笔的书写。而横、竖、撇开头都是按笔，按笔同样要用到"高峰坠石"的笔法。

按笔并不是一个单一的、把笔直愣愣地压到纸面的动作，按完以后，在纸上留下一个傻乎乎、圆滚滚的按头。

以长横为例，真正的按笔是这样的：

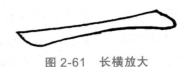

图 2-61　长横放大

请注意观察图 2-61 中长横的入笔部分。如你所见，它左上尖，左下圆。单看按头，与侧点极为类似。

这就要求把按笔视作一个完整的书写过程，也可以说，把按笔当作侧点来写。按下去的时候从轻到重，从快到慢。因为轻，所以能在入笔的时候露出小尖角，然后逐步变慢，墨水稍稍化开，转角处就逐渐变得圆润，做到上尖下圆。完成按笔动作后，再圆润地转换运笔方向，横向运笔，把横画写完。

书法水平的提高，很多时候是一个螺旋式上升的过程。所

以常常需要我们反思。希望学完侧点，能帮助大家加深对其他笔画的理解。如果有新的心得就趁热打铁，复习先前学习的笔画，让自己进步更快。

三、呼应点

侧点是最基础的点，但其实点最精彩的地方在于它非常容易和其他笔画构成呼应关系。角度方向各异，形状多变，姿态万千。要达到这些效果，呼应点（如图2-62所示）就最为擅长了。

图 2-62 呼应点

呼应点，作用与名字相吻合，就是与下一笔相互呼应，使笔意连贯。

通常它是在侧点的基础上，多出一条指向后续笔画入笔处的小尾巴。即这个点写完顿笔以后，不是回锋收束，而是向外出锋的。出锋的原则，是指向下一笔的起笔处。出锋可以向各个方向，但因为汉字造型规律所限，一般以向左下或右上居多。

呼应点的出锋短促，出锋部分笔法应当和出钩相近，追求迅捷有力，在短距离内迅速收尖。但呼应点本身作为一个完整的笔画，单纯的出锋已经在整个笔画中占据了将近一半。所以如果写得过快，未免变得单薄。因而出锋还应该保证力度饱满充盈，书写坚定有力，以渐变的方式收尖，切忌一挥而就，猝然收成薄弱的老鼠尾巴。

总体而言，受限于体积小，对于出锋要格外细心，做到尖而不弱。

它放大后的大致形态如图2-63所示。

呼应点

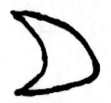

图 2-63　呼应点放大

呼应点常出现在诸如"三点水""四点底"等部首当中。

偏旁练习

下面我们以"三点水"为例进行具体学习。

如图 2-64 所示，一般情况下，"三点水"的前两笔是侧点，但我们如果想在一个字中，表现出更多变化的话，可以把其中一点改成呼应点，即如图 2-65 所示。

图 2-64　三点水　　　图 2-65　带呼应点的"三点水"

"三点水"的三点分布也是有讲究的。第一点开启全字。若是普通的三点水，则第一笔通常会比第二点略粗壮、饱满；若第二笔选择改写成呼应点，因其用笔动作较多，体积可能略大，亦无伤大雅。而无论第二点如何选择，均应略略偏左，大概比第一点往前一个身位。第三点是个挑点，落笔处和第二笔的起笔大致在同一条线上；若是第二点用了呼应点，则呼应点的出锋遥指第三点的入笔处。这个最后的挑点通常会略长，遥指右偏旁；但挑再长，通常也不会超出第一笔收笔处。

"三点水"中，点出现的频率高，但这些同类型的笔画，写出来后仍然各具姿态。组合成字后，同一个字中，出现的点更多，更应用心处理。

单字练习

以如图 2-66 所示的"泣"字为例。全字共 8 笔，可以认为出现了 6 个点，其中左偏旁分别为侧点、呼应点和挑点，三点形态不同。

图 2-66 "泣"的字形结构

右部件的"立"字，各点应各有姿态。第一笔原本应写成侧点，此处刻意改成短竖，称为竖点，使其形态改变。这种处理在实际应用中经常出现。在字首的侧点常可改成竖点，以起变化或显示笔画昂扬。

"立"字的第三笔选择使用呼应点。呼应点的尾巴指向下一笔，方向和大小，与左偏旁的呼应点有明显差异。此处"立"字两点撑开两横，所以体积要大，略往外鼓。

"立"字的第四笔笔画短小，也可认为是撇点，方向斜向左下，笔法与撇无异，是缩短了的撇画。处理时，我们常常黏下不黏上，即起笔不黏连上面的短横，但收笔黏住最底下的长横。使上松下紧，承托稳定。

通过对"泣"字的处理，希望读者了解，随着我们学习的不断深入，我们开始关注同一个笔画的不同处理方法了。希望

大家处理笔画和单字时，尽量避免出现雷同和机械性重复，追求千字千面但又和谐统一的境界。

偏旁练习

最后再介绍"三点水"的另一种写法。这种写法流传自唐代，尤其以大书法家欧阳询的写法为代表。

第一点为呼应点；第二点改成悬针竖的形态连接到第三笔入笔处；第三笔略提笔继而重按，顺势挑起指向右边的笔画（见图 2-67）。

图 2-67 带竖点的
三点水

这种处理能使"三点水"紧凑修长，点线交织，重轻相间。书写的时候，处理得当，你甚至会明显感觉轻—重—轻—重的节奏在你的笔下轮番交替，形成了一种令人愉悦的韵律感。放在字中，效果更佳。如图 2-68 所示。

图 2-68 "江"的
字形结构

第八节　弯——心中若有成字，然后举笔而追之

在前面学写点的时候，曾特别提到"意在笔先"，要求大家在下笔之前，先想好该怎样写，做好充分准备再果断下笔。"意在笔先"不单单只是针对笔画，而是要求随着大家书写熟练程度的增加，对整个偏旁、整个字，乃至整篇作品，都应该成竹在胸，再动笔书写。

这就是我们标题中"心中若有成字，然后举笔而追之"的道理了。

有弧度，或者是带弧线的笔画，要求下笔以后一笔完成，中间不能有停顿和迟滞。这就特别需要我们提前做好准备了。下面我们重点讲解几个带有"弯"的笔画。

一、斜钩

斜钩在字中的地位通常都是最高的。因为它是个长笔画，但凡出现，必成为字里面最引人注目的一笔。这样的一个长笔画写好了，整个字都会显得精神抖擞，神采飞扬。但反过来，一旦斜钩处理不到位，就会带着整个字坏掉了。

这种决定一个字走势的主笔，书写起来颇值得注意。

书写要领

（1）首先，斜钩名曰斜钩，顾名思义，走势是斜向右下的。但如果简单地采取斜45°的角度书写，会显得生硬寡淡、没有神采。图2-69即为一典型错例。

图 2-69　斜钩错例

我建议的书写角度大约是和竖直线呈30°角。如果想要神采飞扬，用笔就应该大胆果断。

图 2-70　斜钩

大胆把斜钩拉长。让一个斜钩能贯通上下，而且如果放在单字里，还可以打破一个字原本四四方方、规规整整的外轮廓。大胆让斜钩继续向上向下生长，让它的头远远超过其他笔画，脚也叉到其他笔画的下方，让斜钩带着整个字向纵向延伸。让斜钩站直一点儿，制造出一种上下拉扯的力量，带动整个字变得修长挺拔、顶天立地。

（2）其次，斜钩要有力量感，但这种力量感不是直和硬能提供的，也不是来自于生硬无趣的线条，而是来自于自然形成的弧度，以及这种恰到好处的弧度所带来的弹性和韧性。

笔画之中含韧性，就需要弧度与用笔力度之间互相照应。斜钩要做到上下重，中间轻。轻的部分，在笔画的中段，刚好是弧度最明显的地方。这样才能做到力度和弧度相对应，使笔画看上去是自然合理的。其粗细变化可参照放大图 2-71。

图 2-71　斜钩放大

除此以外，斜钩的韧性还在于其弯而不倒。我们期望达到

的效果，是让这个斜钩看上去是紧绷的，有上下伸展的张力的同时，又有着被向内压弯的紧迫感。

那么，弯曲程度怎样才叫做合理呢？理论上可以用几何学的方法，首尾各作一条切线，测量它们的夹角，但如果我们把它当作书法来看待，那么想象力显然比几何学的精确更重要。因为艺术，很多时候都不是测量，不是复制，更多的在于体验和体悟。所以古人写字，诸多笔画，都有生动的比喻。一个鲜活的比喻，能让一个笔画活起来，焕发出生命力。

而斜钩，因着它的弧度，与因弧度所形成的弹性，常被人们比喻成春竹。清风吹过竹林，竹子被风吹弯，你会明显感到竹子中积蓄着能量，风过去以后，它就会立刻弹回来。

我们写的时候也不妨先在脑海里酝酿出这种蓄势待发的意象，有意识地培养书写方面的想象力。当你有所感悟，又经过了适当的训练后，就能够很自然地把弧线的弯曲程度合理地表现出来了。

如果想在书法的路上走得更远，希望大家能珍视自己的联想和想象能力，在观察的同时，着重于感悟，注意增进自己的艺术感受能力。通过书法，去培养自己的感性认知能力。

（3）最后，就是应该把它放到全字当中分析。

笔画是一个字的有机组成部分，所以随着学习的推进，我们对笔画与字的关系，以及单字结构处理方面内容的比重也在不断加强。这种内容编排，旨在为大家扫平练习书法的道路上的障碍，循序渐进地进入更深层次的学习。

回到斜钩这一笔画当中。斜钩需要做到昂首挺胸，顶天立地，还会毫不留情地破坏掉整个字四四方方的轮廓。这样一个非常霸道的长笔画，在字里面出现时，会大大加强右侧的分量，所以在结构处理上，应该适当帮左边补回些重量，才能让整个字平衡。

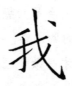

图 2-72　"我"的字形结构

比如图 2-72 中的"我"字，长横可以向左舒展，同时增加其倾斜程度，通过增加左下方重量的方式与斜钩斜向右下延伸的力度相抗衡。这是一种斜中求正，最后复归平衡的结构处理技法。

斜钩

二、竖弯

竖弯，顾名思义，先一竖而下，然后圆润转弯，横向运笔，把竖弯后面横向的弯写出来。竖弯的难点就在于这一"弯"，具体请参见图 2-73。

图 2-73　竖弯

书写要领

写竖弯，要柔而不弱。要做到柔，我们处理的时候，到拐弯位就要让转弯圆润、平滑；要不弱，就要注意内外轮廓线做到"外圆内方"。靠近字心的内侧，轮廓线接近于直角；远离字心的外侧，轮廓线则明显呈圆弧状。具体书写的时候，转弯的地方不要以画圆弧的形式画出，而是减速，同时笔向上略提，

好好练字 由道至术的硬笔练习攻略

使笔圆滑地转过这个弯角。转弯的幅度不宜大，大则显得薄弱。具体的形态特征请见图2-74。

图 2-74　竖弯放大

"弯"的笔法处理极为细腻，没有大开大合的运笔动作，却要在书写方向改变的同时，让笔画有平滑的粗细变化。初学者练的时候，写到这种需要花功夫处理的细节，书写速度可以适当放慢，确保行笔稳定。

当然大家也一定会注意到，我们正常写到"弯"的地方，笔画会略略变轻，过完了弯，再逐渐变重。所以转弯的时候，应该慢而不迟钝、不犹豫，有意识地控制行笔力度，同时稍稍提一提笔，避免墨水积聚。这样书写下来，才会有重、轻，而后复重，出现次第变化的轻重对比。

总结起来，转弯的时候可以慢，但整体的书写动作不能有明显的停顿或犹疑，尽量做到顺势而下，一气呵成。

最后，竖弯的收笔，笔锋只是停驻在末尾，不会有用力压下去或者用力顿下去的动作。类似于短横的收笔，下轮廓线接近水平，上轮廓线微有起伏。因在字形中的部位与短横有差异，收笔通常会比短横更为饱满，所以停驻时间应该略长，使收笔圆润点儿。必要的时候，可以回锋补一补形状，或者把积聚过多的墨顺势往外带一带。

竖弯

"七"就是一个用到"竖弯"的典型字（如图 2-75 所示）。

图 2-75　"七"的字形结构

图例中的"七"字与印刷体明显不同。

因为"七"字只有两笔，竖弯的右下角又有一个分量较重的顿笔，所以为了使整个字在视觉上保持平衡，长横可以大幅度倾斜，形成左低右高的态势，为左边补充分量。理论上，竖弯的前一竖应该垂直向下，但出于帮左边增重的需要，按头其实也可以悄悄往左摆一点儿，让竖微微向左倒也没问题。

楷书并不是死板和一成不变的。这种夸张化的书写处理，反而常常会让字更有味道。

三、竖弯钩

❶ 适用范围

前文中提到的"七"字，在书法里它的末笔是竖弯，但是很多朋友都会写成竖弯钩（印刷体亦然）。借这个机会和大家分享一下竖弯和竖弯钩在楷书中的使用范围，帮助大家对这两个笔画有更全面的认识。

楷书里面，"竖弯钩"是一个很霸道的笔画。一般一个字里只会出现一个竖弯钩。当这个竖弯钩出现的时候，它会承托、包住放在它上面的其他结构部件。比如"也"字，末笔用的就

是竖弯钩。这个时候的竖弯钩能稳稳地托住上面的其他部件。对比一下，前文所学的"竖弯"则会比较小巧轻盈，一般避免承担这种承托功能。

因为要拿来承托全字，所以竖弯钩一般是一个字的最下面一笔。

概括下来，有以下两个小原则：

（1）竖弯钩的出钩，通常只会出现在一个字的右下角；若非出现在右下角，"竖弯钩"则会退变成"竖弯"。

（2）沿着出钩连一条线上去，会发现竖弯钩向右延伸得比其他笔画长。

解释这两个原则，最好的例子就是"能"字了。"能"字的右部件，右上角的"匕"字，用的是竖弯，只有右下角的"匕"字，用的才是竖弯钩。保证竖弯钩只出现在右下角，而且是向右伸得最长的。

那如果是"能"字下面加多个"四点底"，把它变成"熊"字呢？

那么很明显了，原来的竖弯钩就不再属于整个字的右下角了，所以它会退变成竖弯，收一收脚，把横向延伸、承托全字的任务，交还给"四点底"。

"能""熊"二字，出现在图 2-76、图 2-77 中。

图 2-76 "能"的字形结构　　图 2-77 "熊"的字形结构

我们再回过头来分析"七"字。"七"字第一笔是长横，一笔千里，气贯长虹。但如果我们下一笔坚持用竖弯钩，那两

笔相争，反而让竖弯钩头上被长横压着舒展不开，长横也因为和竖弯钩互争互抢，显得局促。所以不如直接把这笔处理成竖弯，把"七"字的右下角部分空出来。这样有主有次，各安其位。笔画的长短主次斜正，因为相互有对比，能更好地凸显出来；笔画间交相辉映，才真正耐人寻味。

❷ 形态特征

接下来从形态上分析竖弯钩。

竖弯钩又叫浮鹅钩。为什么叫这个名字呢？顾名思义，竖弯钩本身就像一只浮在湖面上的天鹅。

古人给笔画起名字，也是很讲究的。中国古代很重视对意象的选取和雕琢。所以把竖弯钩比成浮鹅，除了形态上具有相似性外，还在笔画的精神和笔意上有着共通的地方。

我们之前说竖弯钩霸道，是针对竖弯钩在一个字当中的地位而言的。但具体到竖弯钩的笔画形态，恰好又是反过来的，它像天鹅一样舒展大方、静谧安详（见图2-78）。

图 2-78　竖弯

书写的时候大家要注意轻重变化的节奏，转弯处会变轻，整体节奏是重—轻—渐重—再变轻的。

书 写 要 领

把竖弯钩分拆开以便研究。

第一步是竖。这一竖，按笔之后，就可以渐行渐轻了，这样才能自然收细，在转向的时候自然熨帖。

其书写方向一般是竖直向下的。有些特殊情况，比如"儿"字，笔画过分疏朗，竖弯钩的左边略显空旷，竖可以顺势微微向左摆，稍微补一补位。

第二步是转弯之后，横向的一弯。写的时候，下轮廓线要尽量水平，就像风平浪静的湖面一样，才能让我们的浮鹅钩安稳地浮在上面。轻重变化的书写节奏体现在上轮廓线处，缓缓加粗，渐行渐重，尽量把笔画处理得舒展大方。

最后的出锋可以比竖钩出钩略长，一般指向正上方，缓缓出钩，缓缓收尖。理想的状态下，右轮廓线垂直，左轮廓线以一个优雅的角度缓缓向右靠，同时使出钩的顿角形成内圆外方的折角为宜。

具体放大图例为图2-79。

竖弯钩

图 2-79　竖弯钩放大

四、卧钩

卧钩亦是一个极难处理的笔画，轻重关系复杂，运笔轨迹也少见，弧度特别需要我们认真揣摩，才能书写到位。出钩的部位常在字的右下角，恰好是字形的盲点处，更是考验书写功力。所以各位在练习时，务必把每一个细节都训练到位。

它的形态特征如图 2-80 所示。

图 2-80　卧钩

书写过程

轻入笔，以适当的弧度转向，同时渐行渐重。至右下角处顿笔，借机蓄势，调整笔的状态，而后出钩。出钩以稳健为宜，方向指向字心。

书写要领

笔画的难点在于书写过程中提及且轻巧带过的"适当的弧度"五字。何谓"适当的弧度"，请看图 2-81 放大图例。

图 2-81　卧钩放大

入笔方向至少应与水平方向夹 30° 角，但也不能超出至 70° 角。入笔方向决定了这个笔画的风神，角度过小笔画就直接卧倒在地上，没有精神了；角度过大又未免与竖弯钩混淆，丢失了笔画的基本形态特征。

入笔后，行笔轨迹近乎于一个圆弧，行过一半后，便应接近于水平。此时弧度可以适当减小，让笔在水平方向多走两步，同时继续加力变粗，准备进入顿笔环节。

总体的弧度特征，基本类似于做卷腹运动的健身者。笔画的后半段要在地上有支撑点，不能腾空而起，所以后半段应略粗且略平。

到顿笔处时宜重，可以在适当停留，方便调整笔的状态，做好出钩的准备。

一个字的右下角，在视觉上是收束全字的部分。笔画处在右下角时，应该适当变重以稳住全字。卧钩的出钩，基本出现在字形的右下角处，所以要相较我们之前学的其他出钩更厚重饱满，稳稳地指向字心。

卧钩

单字练习

"心"字及"心字底"是关于卧钩的典型训练。但各点画的安置，有一定之规。

如图 2-82 所示，"心"字的卧钩是一个圆弧，而若将其上方三点连线，亦连成一圆弧，与之遥相呼应。两段圆弧不需要对称，错落方显自然，符合字理。故三点构成的圆弧无须刻意为之，只需注意中间一点高于其他笔画即可。

图 2-82　"心"的字形结构

以上是"心"字的处理方式。但"心字底"的处理方式却与"心"字的处理有明显差异。

"心"字变成"心字底"，不仅仅只是让它等比例缩小放在字的下半部分即可，而是随着"心字底"成为一个结构部件，形态特征也要相应地发生变化，如图 2-83 所示。

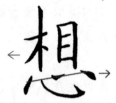

图 2-83　"想"的字形结构

第一点是显而易见的。"心字底"需要相应压扁，才能承托上面字形的重量。

第二点则很容易被忽视："心字底"被压扁时，不是等比例的收缩。先前我们介绍"心"字作为单字出现，其中三点，形成一个圆弧，但"心字底"成为部首以后，中间这点会首当其冲地被压下去。

中点被压到什么程度是合理的呢？我们可以取一条辅助线作为参考。

把三点的入笔处连起来，大致会成为一条斜向上的直线。此时，三点连线斜向上，卧钩的笔势斜向下。同时整体结构左收右放，形成互相向侧向拉扯的张力。左收右放的结果则是重量分布上的左轻右重。

作为上下结构的字，为使左右重量均衡，"心字底"右边重，就顺势向右微微挪动，上面部首则与之相对称地微微向左拉扯。通过细节的调控，形成错落感而又不失平衡。

五、从视觉重量到基础结字原则

初学分布，但求平正；既知平正，务追险绝；既能险绝，复归平正。

——唐·孙过庭

在汉字的结构处理中，单字的视觉重量是我们无法绕开的课题。

对于初学者而言，有一点很重要，就是学会把字写正、写稳。要把字写得端正稳定，就要求我们懂得把单字的视觉重量处理得大致均衡。

在视觉重量的处理中，最简单的就是左右对称的字形。

如"量"字（见图2-84）。

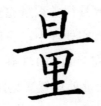

图 2-84 "量"的字形结构

因为这个字本身左右对称，所以我们只要按照它固有的字形结构进行书写，做到字随其形，就能让它自然地保持左右的视觉重量均等了。

但读者需注意到，如前所述，横画需略向右上倾斜。这就带来一个新问题：在视觉上，每一个倾斜的横画都相当于一个略向左沉的小杠杆，都在为左边增加重量。

为了解决这个问题，我们也需在字的细节部分下功夫：让每一个右竖都比左竖粗壮，并且每一个长横在右边的顿笔都要比左边按笔重。

如此处理，便使右边的分量得以加强，能让左右部分的视觉重量得到更合理的分配，在让字有动势的同时，又能使其保持稳定。

稍微复杂的是视觉上左右重量分布并不均等的字形，比如

"浣"字（见图 2-85）。如果把它处理得左右部件各自对半分割，显然是不合理的。

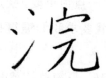

图 2-85 "浣"字错例

此时左半边空洞松散且视觉重量完全集中在右半边，全字重量彻底失衡。所以在真实处理中，我们显然要平衡各部分的重量，让三点水只占据左半边约 1/3 到 1/4 的空间，为视觉重量更大的"完"字留出足够的位置（见图 2-86）。

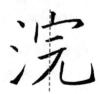

图 2-86 "浣"的字形结构

如此处理，全字中各部分笔画密度基本相近，不会因某个局部笔画过少而显空洞，也不会因某个局部笔画过多而显得密集。经中轴线分隔开的两部分，各自视觉重量基本相等。这样的字形结构，才会均衡左右重量，在视觉上给人以稳定的感觉。

古人在没有引入视觉重量的概念之前，常常用"分布"来指代结构。这也给了我们很好的启示，要把结构处理好，要把字写稳，特别常用的方法就是让各部分笔画分布均匀。在大多数情况下，能通过调整字中各部件的大小宽窄，使字中各部分笔画大致能均匀分布，各处笔画密度相近，就能基本调整好整

个字的视觉重量，使字形稳定。

　　但也有例外的情况，有时候我们为了取势，使字形险峻多变，或字形中各部件各笔画难以作调整，就需要采取一些更为特殊的方法使字形稳定。

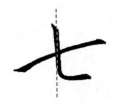

图 2-87 "七"的字形结构

　　如前文提及的"七"字（见图 2-87）。当我们为它补充一条中轴线后，不难发现，此时轴线左边和轴线右边笔画密度并不相等。换句话说，如果把它视作一个实物，此时左半边和右半边的重量并不均等，左边只有长横的一半和竖的一半，右边则有另一半长横、另一半竖、外加竖弯的后半截短横，所以左边较轻。

　　但从视觉上而言，全字视觉上并未失衡，感觉上左右重量仍旧均等。这是因为长横倾斜程度非常大，视觉上存在很明显的杠杆效应，暗示观察者左半边应该天然就具有相当分量，而右半边则天然地较轻，需要别的笔画把缺少的重量补足。

　　这种实际重量不均等的字，我们仍然可以通过合理地调整笔画形态，使字形视觉重量均衡。本小节中提到的调整笔画粗细、调整笔画分布密度以及利用视觉上的杠杆效应等方法，都是使视觉重量均衡的常见手段。为了表述简洁，在不致混淆的情况下，后面均把"单字的视觉重量"简称为重量。

第三章

汉字结构分布

清人黄自元作的《间架结构摘要九十二法》等享有大名的古帖中，在讲解结构时，常采用的方法是单纯灌输诸如"左撇右直须左缩而右垂"（意为：左撇右竖的字，要注意撇短竖长）的原则，然后再罗列"川""升""邗""邦"这样与原则吻合的字出来，方便练习者记忆。

这种教学内容的呈现方式，在美国认知教育心理学家戴维·保罗·奥苏贝尔的理论当中，被称作"下位学习"。这样的学习方式，和我们平时先看到小猫、小狗、熊猫、袋鼠、长颈鹿，然后才知道它们都属于动物，继而知道"动物"这个概念的认知习惯有所区别。

为了便于读者理解、吸收和运用。本章并不采取古帖的内容组织策略，而是主讲单字，先深入接触具体的单字，再通过单字理解各种字形结构，经过提炼、归纳、总结，掌握具体的结字原则。

练字，我们当然不能仅满足于做一台写字工整的机器，更需要通过习字，学会观察、思考、理解、应用。所以需要读者精临仔细挑选的单字，自己感受，从而发现规律之所在，这样大家才能够把所学知识为己所用。

主讲单字，目的是让大家能弄懂吃透某个字的具体形态特征。日后出现结构相同、笔画相似的字时，与重点精临过的字建立联系，做到知识迁移。

如果大家在单个字书写的训练中做到位了，那么，在字形观察和书写表现上，都会有一定程度的提高。大家切实掌握精临的方法后，再碰到优秀的作品，就能用这种方式，把别人作

品里的精华吸收进来。

本章所选练的字都是具备典型特征、相对常用的。有相同结字规律的字，放在了同一节中，以便大家总结相应的结字规律。

另外，练习难度按照先易后难的顺序小阶梯式提升。

为了避免出现以下情况——眼睛告诉你："我学会了！"手却诚实地反馈："不！我没学会！"建议大家按章节顺序享用并练习，不能偷懒。

本章各小节标题均化用自中山大学廖蕴玉教授《常用字形分布法》中的标题。特此致敬。

第一节　凋疏之构，尤需经营位置

因为他姓孔，别人便从描红纸上的"上大人孔乙己"这半懂不懂的话里，替他取下一个绰号，叫作孔乙己。

——鲁迅《孔乙己》

在《孔乙己》里，有一个细节，记录了当时坊间流行的描红纸上所出现的文字。

所谓的"上大人，孔乙己"，正是一段出现在描红纸的最开头的文字。因其字形简单，笔画少，又多是些常见字，故而被安排在蒙童习字的第一课中。

这种按从易到难的顺序的教学材料组织形式，符合人们日常认知规律，在一定程度上有它的合理性。

这六个字在结构上，都很有代表性，所以，我们就用它们作为素材，讲解应该如何处理笔画少的字。

如图 3-1 所示，"上"字总共只有三画，笔顺是先写竖画，再写两横。

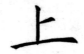

图 3-1　"上"的字形结构

"上"字并不是个左右对称的字，所以它的竖画，不应该出现在字的正中间，而是略略偏左，让出位置给下一笔短横，方便平衡全字重量。

笔画少的字，每个笔画都得处理尽可能细腻。所以第二笔的短横，也不是出现在竖画的正中间，而是略略靠上。短横入笔仅仅搭在竖画处即可，留一部分按头露在笔画外。这样会让每一笔的来龙去脉都明了，也可显其轻灵昂扬之姿。

既然笔画须显昂扬，自然短横上翘的角度应该略大，可以在 5° 左右。按笔应该逐渐滑入，不宜重按。重按会显粗笨臃肿。收笔处要精细，同样不宜重顿，避免粗壮迟钝。

长竖和长横作为整个字的主干笔画，应该像房子的框架一样支撑住全字。竖和长横榫接在一起，竖画的收笔深埋进长横当中。长横作为底横，要起承托作用，坚定有力，倾斜 2° 左右，当然，这个倾斜的度数无须刻意测量，能有意识地表现出长横和短横的斜度有轻微差别即可。

独体字大多呈正方形，但有时候像"上"字这种笔画很少的字，为了避免看上去显得单薄，可以把它们适当压扁成长方形。

二、"大"

如图 3-2 所示，"大"字乍看左右对称，实则有一个相当霸道的捺画，所以在书写时，要在视觉重量分布上下功夫。

还记得古人曾把短横称作勒吗？这个勒笔的倾斜程度比正常情况要大，要更多地向右上方翘，方能把沉到右下角的重量勒回来。

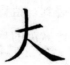

图 3-2 "大"的字形结构

第二笔的撇是一个竖撇，按笔时略平着按下去，继而下行。这是"欲竖先横"的道理。竖撇的入笔同样不应该压在全字的中轴线上，而是应该略略偏左，预留一点空间给捺画舒展。

按笔后，笔先竖直下行，直到即将穿过短横的时候，再转向左下方撇出。总体行笔要保持稳健。

捺画轻重关系要分明，捺脚顿笔应该要粗壮，顿笔后沿水平方向出尖。撇捺把脚叉开，字就站稳了。

练字要过结构关，关键在于抓准字形。在把握字形特征和规律上，作辅助线是一个便捷且有效的方法。这里先以"大"字为例说明。后文中还会出现，但关键是自学分析字形的时候，能够多多留心，下意识地用一用。

分析字形的方法是在关键处作辅助线。如图 3-3 所示，从捺的顿笔处作一条垂直的辅助线上去，我们会发现，捺的顿脚很豪放地超出了短横收笔处；若作一条水平的辅助线，则会发现，撇捺基本齐平；有时候，则会看见类似的处理中，捺却比

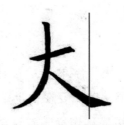

图 3-3 大（辅助线）

撇略沉得更低一点点，这是楷书中常见的"右强于左"的现象。类似的情况我们之后还会碰到，值得各位关注（比如接下来的"人"字的处理，即是捺比撇沉的典型例子，读者可自行用铅笔作出辅助线进行比对）。

● 三、"人"

如图 3-4 所示，"人"字的书写要领在"撇"的一节已有涉及，须注意把撇伸直，把字压扁。同时注意要有轻重、高低、主次、曲直的对比。捺舒展开的同时，撇要有力度，为全字提供支撑。撇捺交接不在撇画的中间，而略略靠上一点儿。捺画要比撇低一点儿，如前面所学，左脚短，右脚长。

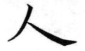

图 3-4 "人"的字形结构

● 四、"孔"

左右结构的字，大部分呈方形。但像"孔"字这种，有竖

弯钩，一个横向发展笔画占据主要地位的字，可以适当延伸它的宽度，使字形略呈扁的长方形，则更为合理，如图 3-5 所示。

"孔"字左部件共三笔，右边只有一笔，但右边这笔竖弯钩是一个非常霸道的笔画。所以从空间分布上去考虑，左右部件可以大致对半分割，甚至右边比左边略大。

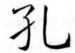

图 3-5 "孔"的字形结构

左半边是"孑字旁"，俗称"子字旁"。用一个比较生僻的名字称呼它，主要是希望读者记得，这个偏旁第三笔是挑而不是横画。那么，为什么要把横改写成挑呢？主要是为了给右边留空间，以便布局书写。

这里有两条辅助线值得注意，如图 3-6 所示。

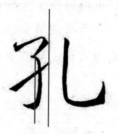

图 3-6 孔（辅助线）

第一条是从横撇的折角处延伸下来的。"子字旁"的挑笔末端应该出现在同一条辅助线上，不宜挑出过长，伸得过远，侵犯右边的空间。而另一条辅助线则是弯钩的顿脚处引上来的，弯钩的入笔应该刚好在这条垂线的附近或者重合。这个知识点在"钩"一节中已经出现，在此不重复说明。

此外，还有一个重要的细节。横撇的出锋并不是直接连在下一笔弯钩的起笔处，而是搭接在弯钩行进轨迹中。这样的处理和很多人习惯的书写方式是不同的。

现在规范汉字的书写中，左边第一笔是横撇，但在古代碑帖中，很多书家喜欢把这个横撇分成一个挑和一个直撇，用两笔完成。

这样写的时候，被分解开的挑画，行至末端笔画细至近乎于出锋，而这个出锋欲出犹止，刚好搭接在下一撇的入笔处；撇的出锋处，则又再搭接进下一笔弯钩的运笔轨迹里；弯钩渐行渐重，继而出钩。而出钩方向也不是水平的，稍稍往左上指。最后一笔的挑如果逆着书写方向往左延长，依稀能和出钩的延长线在远处的某一点连结。第一笔被改写成挑画，偏旁的最后一笔仍是挑画，形成了一种微妙的呼应。两笔倾斜程度有所差异，后者左低右高态势更为明显。

通过这种处理让这个偏旁有了一种奇妙的韵律感。有轻重变化，也有随着轻重变化带来的节奏感；有笔画间照应，而这种照应又比连绵一气更显含蓄，像呼吸吐纳，像举手投足，自然熨帖。

我在不影响辨识的情况下，常常会用这种方法来完成"孑字旁"。

右边的浮鹅钩，不另展开。因为只有一笔，所以格外需要写稳写正，形成与左边抗衡的张力。

五、"丘"

据考证，"上大人孔乙己"这句话，在明代以前，会被写作"上

大人丘乙己"。那么，我们不妨也来练一下"丘"字的写法。

"丘"字与"上"字的共同点是主要笔画都是横和竖，同样横向取势，可以作为训练观察能力的素材。所以请先自行观察图 3-7"丘"的字形结构，主动发现规律特征，进行临摹。

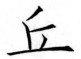

图 3-7 "丘"的字形结构

注意观察笔画间连接的关系，哪些笔画仅仅是相互搭接在一起的，哪些笔画是被紧密榫接的。

特别提示，短横并非把上下空间对称地分割开。因为撇画昂扬，所以上半部空间略显疏朗，下部紧密以承托。书写的难点在于两竖都不是竖直向下，而是相互向中轴线靠拢的；粗细变化也丰富细腻，所以要认真观察内外轮廓线的曲直关系。右竖先轻后重，继而复轻，中间几无稳定粗细的行笔过程，可以参照呼应点或者短撇的写法进行处理。撇和两横是横向的笔画，互不平行，但将其走势抽象成三条线段去观察，有着左聚右散的特点。

试一试，看你能把多少细节原汁原味地表现出来？

六、"乙"

"乙"字的本质，其实是个横折弯钩（见图 3-8）。实际上就是在"竖弯钩"前面，接驳上一个短横。短横和竖弯钩接驳处，用折笔写成；竖弯钩的一竖往左摆。这几个点做到了，字就能神清气满了。

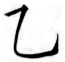

图3-8　"乙"的字形结构

七、"己"

"己"字重点看笔画对空间的分割关系（见图3-9）。从空间分布上来看，"己"字上小下大，末笔竖弯钩向正上方出钩，恰好包住上方的笔画。

图3-9　"己"的
字形结构

"己"字有一个特点是笔笔相接。横折的收笔处和短横的收笔接在一起，而短横的起笔，又和竖弯钩的起笔接在了一起。这种两笔相接的地方，起收笔仍旧要表现分明。

横折和短横收笔时的交接处，横长折短，露出短横的收笔；短横和竖弯钩入笔的交接处，则横短竖弯钩长，微微展露出竖弯钩的按笔部分。但竖弯钩按笔部分不可以伸高，否则就会把"己"字错写作"已"字了。

简单的字里，也包含着不简单的书理。

第二节　重复笔画巧处理

本节重点讲解重复笔画的处理方式。常常会碰到一个字里面，连续有好几横或者好几竖。所以本节将从常见的问题出发，

帮助大家快速理解结字要领。

一、"量"

多个横画并列排布。

如图 3-10 所示，"量"字就是一个经典的例子。

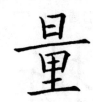

图 3-10 "量"的字形结构

通常来说，既然有多个横画重复出现，那相应的，这个字的总笔画数也会比较多。多笔画的复杂字形处理，要求我们在下笔前，就对总体布局提前规划。胸有成竹，才能游刃有余。

这是个上下结构的字，堆叠起来的部件也多，所以我们顺其自然，让这个字纵向布局，处理成偏长的形状，这叫做"字随其形"。

从字形各个部件顺着写下来，需要注意以下几点。

"日"字提前做好规划，稍微往上挪一挪，以便留出足够的位置给剩下的部件。

接下来写长横。长横要稳。除此之外，还有个新知识点：一般一个字当中最多只能出现两个长横。

最后写"里"。它的字形仍然是基本左右对称的，写的时候找准重心，确保笔画各安其位。这个字的第二个长横就是"里"字的最后一笔。

还需要特别注意，多个横画堆叠的时候，各横画倾斜程度

117

大致相等，长横则在此基础上，比短横略平。同一个部件里，各横画之间距离基本相等。各横长度一般要有差异，做到统一中有变化。

二、"撕"

竖画较多的例子，我们选取了"撕"字（如图 3-11 所示）。

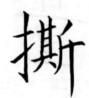

图 3-11 "撕"的字形结构

作为一个左中右结构的字，我们同样字随其形，让它略成扁身。

"提手旁"放左边，竖钩要有劲力，出钩短，但遥指下一笔的挑画。

中间"其"字要收窄成长身，因为左右都有偏旁，所以最下面的这个长横放在部首里要改写成短横。

"斤"在右边，右强于左，横可以用长横。最后一竖入笔大概在长横中间，遥指第一撇的起笔，因为是末笔，可以用悬针竖。

竖画多，同样要注意同中有异。头尾长短略有参差，错落有生气。

三、"反"

"反对"的"反"字只有四笔，但带撇的有三笔（见图 3-12）。那么，撇画重复出现的时候，我们要注意哪些地方呢？

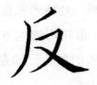

图 3-12 "反"的字形结构

第一笔是平撇，基本没有弧度。传统书法中，这种没有弧度的撇叫做"啄"。意思是希望大家写的时候也像啄木鸟捉虫子那样，行笔迅捷果断。

第二撇是斜撇，出锋不能着急，做到力到笔尖。

第三笔是横撇。和前面的斜撇并列出现，尽量让两笔的弧度和倾斜度不同。

捺画要专心写，注意把捺脚处理好。

总结起来，出现多撇画时，各撇画的倾角和弧度要注意有所区别，避免并列排布。

四、"形"

"形"字有个非常经典的彡字旁，很有代表性（见图 3-13）。

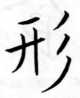

图 3-13 "形"的字形结构

三撇并列，前两撇短，最后一撇较长。

三撇都出锋，会显得张牙舞爪又缺乏变化，所以可以把第二撇改成驻收。

最后这撇略长略陡峭，要略带弧度。

处理三连撇的时候，最精巧的地方在于，下一撇的入笔处，指向前一笔的中部；三撇的按头，却是齐齐整整、大致在同一竖线上的（如图 3-14 所示）。

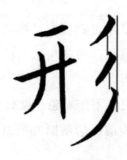

图 3-14　形（辅助线）

五、"食"

"食"字上面一个"人"字，下面覆盖着"良"字（如图 3-15 所示）。

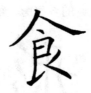

图 3-15　"食"的字形结构

单独写个"良"字，最后一笔一定会是个斜捺。而书法中也有"一字一捺画"的规律，一个字里，只能出现一个捺画。我们写"人"字的时候，已经把捺画的额度用光了，所以写到"良"字的时候，本来应该是捺画的一笔，就会退化成个

长点，学名叫做反捺。

全字上方覆盖下部，总体纵向取势，部件注意适当穿插。

六、"聚"

最后，请仔细观察图3-16"聚"字的字形结构，这个字综合了前面所说的若干组规律，可以深化我们对结构规律的认识。

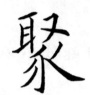

图 3-16　"聚"的字形结构

首先，它是一个笔画密集的字，我们需提前规划。其中，"耳"字横画间距保持相等。"又"字捺画改成长点，略缩一缩，与下方"豕"字部形成主次对比。为给"豕"字撇腾出足够的空间，"又"字还可以俏皮地向左倒一倒，方便长点的脚缩起来，让"豕"字部右上方的撇穿插进来。"豕"字左边三连撇，起笔处略略分开，斜度渐次增加，总体呈自中宫向外发散的态势，避免三撇平行呆板。最末一笔捺画向右舒展，写稳才能优雅。

整体布局上，上方的"取"字形态左强于右，下方"豕"字部形态右强于左，处理时，字形可错落布置，但需注意在错落中求得平衡。

小　结

横、竖、撇、捺重复出现的时候，有哪些地方需要注意，

121

又该分别怎么处理，是本节练习的主要内容。建议大家认真复习，抽点儿时间来练一练，本节举例用的这六个字——量、撕、反、形、食、聚，巩固一下所学内容。

另外，多注意归纳书写上的规律，比如，重撇弧度各异、重竖长短参差。又比如，长横一般一个字中不会超过两个，长捺以及之前学的竖弯钩最多只会出现一个。如果它们多次出现，注意要分别把次要的笔画改写成短横、反捺或竖弯。

第三节 相同部件堆叠，各异其形

上节我们主要探讨了同一类型笔画在一个字里反复出现时的处理办法。汉字中还有很多同一个部件堆叠在一个字里的情况，如"炎"字中两个"火"字堆叠、"众"字中三个"人"字并置。那么这种情况，我们该怎么处理呢。

处理相同部件堆叠而成的字的首要原则就是同中有异。因为书法作为一门艺术，一定是要充满变化的。例如王羲之写《兰亭序》，一幅作品中出现了 21 个"之"字，无一相似，引后人激赏。虽然我们达不到王羲之的水平，但遇到类似的情况，也应该力避雷同，尤其是同一个部件连续出现的话，我们更是要做到有主有次，下意识地表现出差异来。

一、"炎"

第一个例子我们选择了"炎"字。两个"火"字加起来，就是个"炎"字了（如图 3-17 所示）。

"火"字一般先写两点，再写撇捺，比较好把握结构布局。

如上节所说，两个捺画同时出现，其中一个要改成反捺。

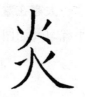

两个"火"字形成对比，上小下大，为区分，其中一个侧点可以改成呼应点。"火"字的长撇应该是个竖撇，顺势穿插进上方留空处。捺画勇敢地向右下舒展。

图 3-17　"炎"的字形结构

接下来，我们再从重心的角度进一步来考察。

我们在书写时一般要尽量保证字的左右大致重量相等。乍看上去，左右对称的字，只要让中轴线把字对半分开就可以了。但是这个字右边有个捺画，捺画有捺脚，右边重量一定会增加。这个问题要怎么解决呢？

把整个字主体微微向左边挪？答对了一半。

剩下的一半，是我们写第一笔之前就酝酿好的。上面的"火"字，左点粗壮略往外挪，右点稍显轻盈；撇长，反捺极短。这样上边的"火"字左重右轻，下边的"火"字左轻右重。不但平衡了左右重量，还使整个字错落有致。

没人点破的时候，不一定所有人都能理解这种细节上的处理。正如化一个精致的裸妆，目的是让别人看不出化妆的痕迹。写字时这种细节的处理，亦复如是。正是这些细枝末节处，才让整个字明艳动人。

二、"昌"

对两个"日"字组成的"昌"的处理方法类似。

大家在掌握"炎"字写法以后，不妨把"昌"字作为一个小练习（如图 3-18 所示）。

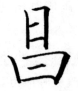

图 3-18　"昌"的字形结构

上面"日"字取纵势，下面的"日"字取横势以作承托。取纵势的"日"字，短横向左靠，微微贴住左竖，和右竖要有一定的距离。其外框不是一个标标准准的长方形，左上角不封口，但横折的入笔指向首竖入笔处，有笔断意连的态势。左竖和右竖的收笔微微向外突出，像两只调皮地冒出来的小脚丫。一般情况下，我们贯彻右强于左的书写习惯，右脚略长。因为在重心的处理上，前面"日"字短横已经向左靠拢，补充了左边的重量，所以需要对重心进行微调，让右竖略重，右脚略长，才能使左右重量均衡。

取横势的"日"字，实际上是个"曰"字。扁身的"曰"字，两竖若是垂直向下，反而会生硬无力，所以在实际处理中，两竖向内收紧，使"曰"字的整体造型呈倒梯形。短横左右皆不粘连，右竖依旧略粗长。

无论是纵势还是横势的"日"字，作为部件出现在汉字中的频率都极高，结构细节请格外注意！

另外值得提醒的是，上下两个部件堆叠时，中轴线仍旧并非互相正对，而有微微错落。错落幅度宜小不宜大，以不易被察觉为佳。

三、"竹"

前面是上下堆叠的情况，接下来，我们来看左右堆叠的字形处理方法。

一般来说，堆叠结构要注意主次关系。左右堆叠，一般右半部较大、较强势。比如"竹"字（如图3-19所示）。

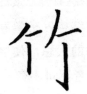

图3-19 "竹"的字形结构

笔画少，各笔之间互相仅搭在一起即可，甚至可以稍稍离开，留出空隙。

尽管笔画少，仍要注意左右间主次关系。左边短，右边长。

左右同型，故形态上要有明显区别。左边撇画向左舒展。右边一撇则因为被左偏旁阻挡，改为纵向取势，接近于竖撇的形式略带弧度撇出。左横为短横的形态，右横则可以更稳健，以接近长横笔法写就。相较于左竖，右竖更修长挺拔，可改写成竖钩以避免雷同。

四、"羽"

对"羽"字的处理方法相似，可见图3-20。

这个字同样左右有异，右强于左。

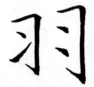

图 3-20 "羽"的字形结构

左边横折钩收腰，两点稍微冒一点儿头。右边横折钩可以写得粗壮点儿。为了让两边形态有异，最后这笔挑点可以改成斜点。

对于这种左右并置的结构，初学者若处理得形态相近，就犯了书法中"状若算子"的大忌，使字形单调乏味了。这是书写中非常关键的部分，读者不可不察。

大家理解了道理以后，类似的字形都应该能处理到位了。"森"字、"众"字也属于堆叠结构，只是它们的三个部件呈品字形重复堆叠。

五、"森"

先讨论"森"字（见图 3-21）。

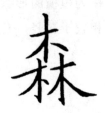

图 3-21 "森"的字形结构

"森"字有三个"木"。上面的"木"字缩小略压扁，捺画改反捺，撇捺均比短横更舒展。左下的"木"字，找适当的位置穿插上去；左边没有别的部件干扰，可以适当舒展，横的

入笔一般比撇长；但右侧要留好位置，捺画改点，点的收笔和横的收笔基本在同一垂线上。右下的"木"字也应该找好位置穿插过去，竖画可以写成竖钩，总体比左方的"木"字更强势、舒展。捺画果断伸展开，捺长，且比撇低。

为示区别，下方两个"木"字的竖可改成竖钩；上方的"木"字为方便穿插，一般竖画不变。

六、"众"

"众"字也是个常用字（见图3-22）。处理时用的都是学过的知识，很适合大家作为课后的练习。

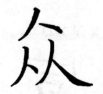

图 3-22 "众"的字形结构

在这里，你需要用到一字一捺画原则、部件主次分明原则，以及穿插避让的结字技巧。

处理到位的话，三个"人字部"会分别呈扁形、长形和接近方形，而总体构架大致成方形。三个部件各具特色，各放异彩。

来，自己动手试一试，看能不能把细节都处理到位？

本节中选取的这六个字——炎、昌、竹、羽、森、众，在结构处理上具有代表性，所以建议大家读后进行练习，争取理解并掌握它们的写法，并尽量触类旁通。

第四节　覆盖、承托与展翼

本节主要是讲上下结构的字形。部件上下堆叠，应该自然而然地让它纵向取势，才能使各部分各安其位。根据实际需要，各处会有宽、窄、长、短的差异。上方宽的称为覆盖，要像撑伞一样庇荫下方部件；底部宽的称为承托，就如基座那样平正稳重托起上部；中间宽的叫展翼，要像鸟儿张开翅膀，做到舒展大方。这样说未免太抽象了。我们来看更实际的例子吧。

一、"宣"

首先是"宣"字（见图 3-23）。

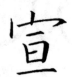

图 3-23　"宣"的字形结构

"宣"字的"宝盖头"要写得好看，关键在于要昂首挺胸，不能缩头缩脑。为了有更强的表现力，古人常常会把宝盖头的第一点改成竖点，以显顶天立地之感，书写方式近于垂露竖。这种写法，我们今天也可以借鉴。

第二笔的侧点则须注意自轻而重入笔，行笔角度要写准，虽名为侧点，实际书写方向基本竖直向下。

横钩的入笔处，初学者通常都会写错。正确的写法应该是：按头连接在侧点中间处，以长横笔法向右行笔。因为横钩的顿笔粗壮，所以第一笔写竖点的时候，可以偷偷地把竖点往左挪

好好练字
由道至术的硬笔练习攻略

一挪来调整重心。

横钩出钩夹角要小，一般不能超过45°，遥指侧点收笔处，夹角小才显有力。

覆盖以下的"亘"字，是我们之前学过的横画堆叠的处理方式。注意各横间基本等距。

当中的"日"字处理在前文针对"昌"字时有较详细讨论，在此不再重复。仍须注意稍长身，短横向左靠而右竖加粗即可。

末横为长横，略平。

二、"余"

对"余"字的处理原理也是相通的（见图3-24）。

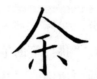

图 3-24　"余"的字形结构

撇捺左右舒展，翼蔽下方"示"字部。捺画因为有捺脚，可以更舒展；撇则略往上冲，取昂扬挺立之意。但因为要留位置给下方部件，所以撇只能稍稍冒点儿头，带点儿顶出去的意思就够了。

下方部件修长，竖钩直而挺拔。绝对的平衡会显呆板，所以可以左紧右松，两点向外撑开，互有照应。

"宣"字、"余"字这种上方覆盖的字，上面的部分要写得有精神，昂头挺胸，有往上冲的精气神。此外，"宣"字涉及的"宝盖头"是经典部件，值得多练练。

"盈"字是经典的承托结构（见图3-25）。

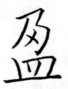

图 3-25　"盈"的字形结构

上方部首的笔顺是：横折折折钩→撇→横撇→点。

第一笔是个横折折折钩，相当不好写。转折多，又要一笔写成；取势略倾斜，却又不能倒。所以建议大家写之前酝酿好，在旁边先练练，再动手落笔，也可以试试用化整为零的方法来练习。

横折折钩的前半部分，实际上是一个横撇。这个"横撇"的"横"实际上用到的是"挑"笔的笔法，从重到轻写成。最极端的情况，比如我们前面所学的"孔"字，还可以把横和撇偷偷分成两笔，把挑笔的出锋搭接在直撇上。后半部分则是搭接上一个横折钩。我们之前练习过横折钩，但这里有所不同，它的态势略倾斜而不能倒。"横"可以视为露锋入笔，搭接在前面"撇"的出锋处，略向下倾斜，超出上方折角即转向下行。接下来的"折钩"斜向左下行，如前面学的"横长竖短的横折钩"一样，前直后弯，最后蓄力出钩。

第二笔的撇基本不带弧度，注意预留好位置，因为要把"又"字镶进去。写宽了会松散，写紧了又局促。

"又"字要适当写得轻盈，甚至可以把横撇的横简化掉。

"皿"字底的第一笔可以适当伸长，补全上方的空缺位置。

"皿"字框也是个倒梯形，扁身。框里的两条短竖把框等分成三份，但不能顶满整个框，上下留点儿空通气。

长横封口，稍平，但按顿仍需分明。

四、"究"

关于承托结构，值得练习的还有"究"字（见图3-26）。

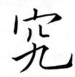

图 3-26　"究"的字形结构

上部"穴字头"的处理方法和我们刚才学的"宝盖头"相同。但刚才的"宝盖头"，在字里占主要地位，覆盖下面，而现在的"穴字头"，则占次要地位，须由下方的"九"字承托。

"穴"字的末点，必要时可改成竖弯，以显变化，尤其在字形总体笔画少的时候，特别适用。"九"字先写撇，而后写横折弯钩。其中，横折弯钩的横可以大幅度倾斜，取飞动之势。竖弯钩托住全字，朝正上方出钩。出钩处比上面横钩多出一个身位，以遒健有神为佳。

"九"字的撇是弧撇，横折弯钩的"折"也微微向左边摆荡，两笔夹成复杂而有情趣的空间，书写时须注意体会。

五、"蒸"

"蒸"字属于中宽的展翼结构。

"蒸"字算是个上中下结构，没学过书法的人很容易会把它写得上中下同宽，看起来就没有韵味了。

　　笔者建议的处理方法如图 3-27 所示。

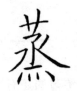

<p align="center">图 3-27　"蒸"的字形结构</p>

　　"草字头"先稍微收窄，"丞"字前半部分也收一收腰，但撇捺则要借势舒展，像孔雀开屏那样打开。撇捺舒展，横就要缩成短横。下方"四点底"起承托作用，四点指向字心。注意四点的轻重，既不能与撇捺争重，喧宾夺主，又不能薄弱得无法撑起全字。四点间大小轻重还需有变化，左右两点略重，中间两点略轻。

　　这样的处理适当夸张个别笔画，形成了收放聚散的对比关系。撇、捺像张开翅膀的燕子，带动全字产生飞动的姿态，比常规的处理方法值得品味，推荐给大家。

六、"嘉"

　　我们继续学习展翼结构中的"嘉"字（见图 3-28）。

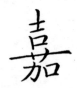

<p align="center">图 3-28　"嘉"的字形结构</p>

"嘉"字有一大堆东西堆叠在一起,那就干脆纵向取势,让它像宝塔一样高耸入云。

如果把字的下半部分遮住,单独观察上面的"吉"字会发现,"吉"字作为一个零部件,仍然是长身的。

因为在这里,笔者依旧刻意把它左右收窄,使它进一步变得高挑。这样做的目的是为了让下面的长横能够舒展开,形成更强烈的长短对比。

最下面的"加"字则作为塔底,相较于"吉"字要略宽、稳重,基本左右平分。

"蒸"字和"嘉"字都存在着刻意收缩某个部件,舒展另一部件的处理方式。

选取这两个字进行解析,是希望大家能够注意到:书写时,要注意字的收放关系,同时也可以通过书写手段,放大和强化这些收放关系,使字更为灵动有生气。

如果你发现,字形里腰部的翅膀需要向左右舒展的时候,请大胆把它舒展开;上中下结构也可放胆纵向取势,长宽比5:4也不算过分。

小　结

总体而言,上下结构大体呈纵向取势的,如"嘉"字的上中下结构,其纵向态势则更为明显。因上下结构中,部件上下堆叠,尤需注意稳定重心,初学时要看准字的中轴线对其进行定位。把握好各部件间的收放关系,斟酌损益,做到有主有次,有收紧的部件作为对比,才能更好地体现舒展飞动的部件。

第五节　向背体形各异，形离神合，关联紧密则一

据统计，左右结构在合体字当中所占的比例是最大的。所以，古人研究结字时在左右结构上，花了极大的功夫。他们很形象地把左右结构分成两类：左右部件能互相穿插在一起的，看上去像两个人面对面手拉手的情况，称作"相向"；左右部件各自相对独立，难以相互穿插，看上去像是两个人背靠背的，称作"相背"。相向相背合称为"向背"，描述的就是左右结构的两种基本关系。

尽管两个部件体势形态各自不同，从部件上来看它们是各自独立的，但对整个字来说，它们应该结合成一个整体，左右两边的部件相互间要有联系，互相避让，互相穿插，互相照应。

接下来，我们结合具体的字例，和大家一起分析左右结构的字形。

一、"辉"

首先我们来看"辉"字（见图3-29）。

辉

图3-29　"辉"的字形结构

左右结构中的部件，有一个原则：左部件的左边舒展、右

边收缩；右部件的右边舒展、左边收缩。

"辉"字左边的"光"字，左伸右缩的倾向非常明显，横和撇向左边舒展。它们在向左舒展的过程中，仍有主次之分，横通常相对于撇略显强势。"光"字的右半边，为方便留位置给右边部件，本来的竖弯钩，直接收缩成了竖提。它右边的其他笔画：短撇以及横画的收笔，也要有不同程度收缩，最后呈现出来的形态就像被一把刀截断一样（见图 3-30）。

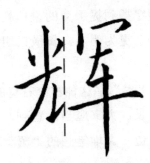

图 3-30 辉（辅助线）

接下来，右边"军"字可略比左部件舒展。方才左部件竖弯钩缩起来的腿，刚好可以让"军"字的长横穿插过去。最后的悬针竖则要挺拔有力。

我们写这种合体字的时候，要在落笔前就对全字布局有规划，书写时随时调整。一般来说，左右结构字形布局总体仍呈正方形。所以左右要略收紧，亲亲密密地靠一起。

二、"摆"

接着是"摆"字（见图 3-31）。

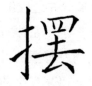

图 3-31　"摆"的字形结构

　　"摆"字左紧右松的态势非常明显。左边修长挺拔，竖钩收腰。右边部件适当揖让，右上的"四"字略扁，上宽下窄，右下的"去"字长横穿插到提手旁的空档处。此处的穿插现象相较于先前的"辉"字更为明显，长横已明确地入侵到了左偏旁的领域中。

　　综合全字分析，"摆"字这种左窄右宽的字，左偏旁修长，那就不妨放心让它拉长。大家应当注意到，"提手旁"总共只有三笔，但还是比右边一大堆笔画的"罢"字要高。偏旁的高低错落，不能拘泥于笔画数，要针对具体部件形态做处理。

三、"放"

　　"放"字同样是左右结构字形，而且其部件非常有特色（见图 3-32）。

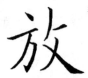

图 3-32　"放"的字形结构

　　"放"字左部件横画用的是短横的笔法，但仍须向左舒展。左边的"方"字可以倾斜，但不能倾倒，这叫斜中求正。这是

一个难点，在此顺便将写稳"方字旁"的小奥秘分享给各位读者。

　　第一个奥秘在于笔顺，为了方便定位，我们一般会先写横折钩再写撇；第二个奥秘就在于怎样给这个横折钩定好位了。定位的奥秘请参考图 3-33。如果我们画一条辅助线，你会发现，点的中部、横折钩入笔处、出钩的顿脚，三点大致都在这条线上。能做到这点，横折钩的位置就基本定准了。第三个奥秘是横折钩的弧度。横折钩倾斜且有弧度，从折笔处即开始倾斜，但弧度仅仅体现在折笔的最后三分之一处。

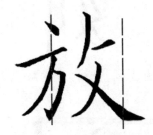

图 3-33　放（辅助线）

　　横折钩放好以后，撇就很容易放到合适的位置上了。一般而言，撇的按笔也应出现在辅助线上。

　　"放"字右边的"反文旁"，也是一个不容易处理好的部件。笔者比较常用的处理方法是这样的：第二笔横尽量靠下，大概在第一撇的后三分之一处。横露锋入笔，与撇似连欲断。下一撇的按头同样略轻，按头遥指横画的入笔部分，一般这撇不超过横的中点。捺画入笔隐隐与首撇相接，顿脚则要比横的收笔更靠外，起到承托的作用。

　　这样处理的话，"反文旁"的头隐隐向左靠，而"方"字同样向中间侧头，形成了相互靠拢的态势，就让这个字凝成了密不可分的整体了。

四、"刻"

下一个值得讲解的字是"刻"字。

如图 3-34 所示，"刻"字左宽右窄，左短右长。其中，左半边撇画多，长短应有参差，右边"立刀旁"修长挺拔，竖钩直而坚定。

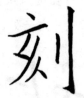

图 3-34 "刻"的字形结构

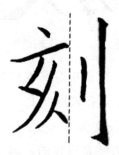

图 3-35 刻（辅助线）

如果我们在"刻"字的左右偏旁中间画一条线，如图 3-35 所示。就会发现两件事：一，左偏旁横的收笔和点的收笔基本在同一垂线上；二，左右偏旁并没有真正相互穿插进去，但两个偏旁相互靠拢，至少在视觉上，已经能给我们一种相互穿插、手拉着手的暗示。

五、"服"

"服"字是一个经典的相背结构，把它处理好，很考验功力。

请观察图 3-36 "服"字的中间部分，"月字旁"的右边是个横折钩，右部件对应的也是个无容置疑的长竖。两块铁板撞在一起，怎样才能让各自之间取得联系而不离心离德呢？

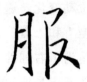

图 3-36 "服"的字形结构

我们注意右偏旁第一笔。这一笔，在印刷体中通常会被写作横折钩，但在硬笔书法中，为了美观，我们不妨偷偷把它改成横撇。横折钩被改成横撇，好处在于弱化了右上角笔画的份量。右上变轻了，相应的，右下就重了。反捺稍向右舒展伸出，就像人的右脚往外探出半步一样，腿往外伸，头看上去就会往里靠。

左部件的第一笔是竖撇，所以很自然地就把头靠近过来了。于是两个部件头挨头、背靠背，形成了内隐而含蓄的联系（见图 3-37）。

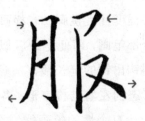

图 3-37 服（辅助线）

面对面的字形，部件间相互穿插避让；背靠背的字形，两边的头微微向中间靠取得联系。

六、"线"

但也有些特殊例子，比如"线"字。

先从图 3-38 的左部件开始观察。左部件为"绞丝旁"。它的两个撇折建议可以主动变化，避免雷同。比如笔者习惯于把第一个撇折拆写成"撇"和"点"。整个左部件应写得略宽而稳。左部件写得宽，是为了右部件。"线"字的特殊之处就在于它的右部件。右部件不止是把头歪过去，甚至是整个部件都要往左边倒。所以相对应的，左边的"绞丝旁"必须要有支撑力度，要主动撑起右边，沉实稳重。

图 3-38　"线"的字形结构

而右部件之所以会倒到一边，关键在于有一个极霸道的斜钩。它是这个字的主笔，所以得中段收腰，略有弧度，才能使整个笔画有力度，有弹性。为了照顾这个斜钩，右部件的两横亦要奋力倾斜，倾斜程度几近挑画。若横画水平，则失其动势。斜钩关联右部件的全部笔画，即便是最后似乎游离于外的一点，也应与斜钩呼应。斜钩出钩的延长线，应该指向点画处。

对于这种特殊形态的左右结构字形，各部件应该巧妙配合，使字稳定而不死板，让有个性的笔画能完全舒展，这就是本节

题目所谓的：关联紧密则一。

小　结

通过这节的学习，我们不难发现，左右结构的字形，总体体势呈正方形，所以两个部件基本呈纵向趋势，靠外的笔画舒展，靠近中间的笔画内收，呈互相揖让之貌。其中，相向结构的字通常采取犬牙交错式的穿插使左右建立联系，同时充分利用字内空间。相背结构的字，左右部件联络较为含蓄，通常两个部件转过身去后，仍然会通过相互紧密依靠、分别向中间歪头等方式保持照应。

第六节 倾斜字形，仍需斜中求正

前文不断提及的要找准重心，把字写稳、写正，控制好中轴线两边的重量大致均等，说起来容易，实际做起来完全不是那么一回事啊！有些字，天生就是歪头歪脑的。比如"月"字，天生左右不对称，如是我们稍不小心，就倒到一边去了。下面的内容就是针对它们进行突破的。

一、"月"

首先是"月"字，见图3-39。

要把这个"月"字写好，关键在于第一撇。这一撇，当然不应是个斜撇，而要写成竖撇。如果我们把撇后一半遮住，你会发现，它前一半完全是直的，只有在末端的1/2乃至1/3处，

图 3-39 "月"的字形结构

行笔超过两横所在的位置后，才有弧度向外撇出。右边的横折钩当然更要竖直挺拔，才能和向外飞出去的撇画抗衡。

横向的笔画等间距。而最后这两横，则常是粘左不粘右。按头微微搭接在撇画这边，但收笔处要和横折钩有一点儿距离。如我们前面强调的，笔画少的字，每个笔画都要处理得格外细腻。

二、"乃"

接下来下一个要学的字是"乃"字，请参见图 3-40。

图 3-40 "乃"的字形结构

"乃"字的横折折钩，我们前面讲"盈"字的时候已经交代过了，但这里它在字中的地位更重，所以更需谨慎处理。如你所知，"乃"字容易向右边倒，所以"横折折钩"的"横"用挑笔的方法写，倾斜向上把字勒住。

第一个转折类似于撇，自重而轻。长而复杂的笔画，轻重变化要有节奏感才耐看。所以第二个转折承接而下，轻起笔，而后自轻到重。第二个转折以后，后半部分的笔法用横折钩的

笔法写成即可。

　　倾斜的字形要不倒下来，关键在于负责支撑的笔画的弧度。以横折钩的笔法写成的最后的这个折笔，显然弧度就更要有讲究了。斜仍是略倾斜，但弧度却是最后 1/3 处才出现的。这样才有韧性，像春天的竹子一样，风吹过后，就能立刻回弹。且全字应上紧下松，留足折笔回弹的空间。

　　但"乃"字的一撇，就不应该有弧度了，再带弧度，这个字就太薄了。应该斩钉截铁，向约 50°的方向撇出。

　　这个字只有两笔，每一笔都很重要。写完后，要给人每一笔都方寸不能移的感觉，所以从落笔开始就要全神贯注，分析好每一笔所处的位置。尤其要考虑撇画起笔放在何处，才能巧妙分割字内空间。

● 三、"多"

　　"多"字，既是数撇并置，又是重复部件叠加，所以前面讲过的内容，都要学以致用。

图 3-41　"多"的字形结构

　　如图 3-41 所示，这个字撇画太多了，我们偷偷把其中一部分改成驻收。处理两个重复部件的时候，上小下大。能体现出变化的地方，比如各撇长短弧度，都应尽量变化以示区别。

　　这个字最难的部分，还是它的体态不平衡，会倒到一边去。

倾斜态势过分明显，实在是怎样都救不过来的。但人跌倒的时候，本能上，手还是会伸出去撑一撑的。"多"字也一样。

下方这个"夕"字的末点往外伸出去了。这就是"多"字用来撑住自己的小手。撇和点形成了个交叉，而这个交叉又恰好在字心附近。所以从视觉上来说，这个"多"字就增加了一个使自己显得更稳定的细节点。一点细节，却很关键，希望大家多多留心。

四、"乡"

"乡"字也是不容易写稳的（见图 3-42）。

图 3-42 "乡"的字形结构

前面这几笔，要尽量有变化，不要太像楼梯。最后这一撇，是让字能斜中求正的关键。

在这个字里我们找不到能撑住字形的小手，唯一能让它保持不倒的就只有最后的长撇了。所以长撇要有弧度，像蓄势准备弹起的弹簧一样，而且肚子要饱满，笔画行至中段加粗，才能有足够的力量把它撑起来。全字看上去，字形虽仍然纵向取势，但决不能太瘦太长。就像人一样，胖一点儿，就相对能比较好地稳住重心，能站得稳一点儿。

好好练字 由道至术的硬笔练习攻略

144

"产"字也是个容易歪到一边去的字（见图 3-43）。之所以容易歪，是因为它的右下角空空荡荡，无所凭依，所以我们处理的时候，上半部分可以适当写宽点儿。与前述理由相同，字形宽博，相对会更显稳重。中间的横画可以用长横的笔法去写。

图 3-43　"产"的字形结构

最后的撇尤其有讲究。我们先对比一下繁体字的"产"字。

如图 3-44 所示，繁体字的"产"是个半包围结构，里面会有个"生"字，所以撇的入笔会和横的入笔相接，以便包住里面的部件。但简体字的"产"字，半包围框里面没有东西，所以我们就不能生搬硬套古人的写法了。在这笔的处理上，反而应该让撇缩进横的里面，加大撇的弧度，以一种依依惜别的姿态向左边撇出。这样才能保证左边分量不会过重，让字不会过分地倾斜。这就是书法上的"师古而不泥古"。这种"师古而不泥古"的创作态度，本身也是种格物致知的学习态度，在分析问题上，应做到知其然，也知其所以然。在这里与大家共勉。

图 3-44　"产"的繁体字

六、"武"

最后是"武"字（见图3-45）。

图 3-45　"武"的字形结构

"武"字因为有个极强势的斜钩，所以字形会往左倒。为了平衡这种向左倒的力量，前两横我们可以写短一些，第二横本是长横，却也可以用接近于短横的笔法来处理；同时向右上倾斜，为右上角提供相应的张力。而"止"字更是要往左下角伸，形成与之对称与之抗衡的力量，甚至"止"字的短横还可改成挑，继续加强向右上角的力量。

经过这些细节上的铺垫后，斜钩就能放心舒展开了。但要注意尽量纵向取势，而不应把太多的重量集中到左上角，同时要写得长而有韧性，中段收腰而略弯，出钩果断锋锐。

最后一点，可采取呼应点，指向字心。

小　结

　　本节的"月、乃、多、乡、产、武"，六个字都是天生倾斜的，我们在写的时候，要特别注意处理好它们的重量平衡的关系，做到斜中求正，复归平衡。处理得当，这些字都是能写得乍看惊险万分，最后又能化险为夷，让欣赏者感受到你的匠心独运的。

　　所以结构专题的最后一节内容，放在了这些尤其要花心思的字上。这部分内容适合大家阅读完先前的章节，积累起一点儿功力以后再来重点观察和研究。而这六个例字处理好的话，字形篇也就能够顺利出师了。

　　下一章向章法布局方面突进！

第四章
章法布局谋篇

前面我们主要学习了一些经典单字。通过学习经典单字，掌握结字的基本规律。总体而言，结构要和谐匀称、有主有次、统一中能有充分变化。

但是，多思考的同学可能还会产生困惑：

如果要写的字是我们没学过的、并不熟悉的，或者一些没那么有代表性的字呢？

更何况我们要写的，不仅仅是一个字，而是一幅作品，那整幅作品中，各个字间又该如何互相协调呢？

经过一段时间的练习，觉得单个字基本能写到位了，但真正把它们放在一幅作品中，却总是觉得怪怪的，没有匀称和谐之感。这种情况我们又该怎样解决呢？

本章就致力于解决这些问题。

本章我们会精选若干组文义上可圈可点、章法上有特色和典型性的经典诗句进行练习，以方便读者诸君有目的、有针对性地掌握章法上需要注意的问题与技巧。

一句诗就是一文段，所以我们可以借此掌握篇章需要注意的章法。因此，本章节对每个字都写得还可以，但是连起来写一行字、写一篇文章，就觉得特别别扭、不成章法这类现象，有立竿见影的效果。

而同时，诗句中所呈现的单字，基本上是随机出现的，因此字形特征涉猎更广，更便于我们尝试应用前面所学的知识，把诗句中出现的每一个字都处理到位，从而进一步夯实基础。

第一节　星垂平野阔，月涌大江流

今天书写诗文之前，先讲讲章法的问题。

本书所说的章法，特指对全篇作品的总体布局进行安排处理的方法。

楷书中，章法最基本的要求，在于平正匀称。平正，指的是找准每个字的重心，把字写稳、写正。匀称，在于把握好字的大小，确保每个字疏密得当。每个字都能写稳写正，疏密合宜，整体的章法就不会差。

日常的章法训练中，建议各位循序渐进，可以利用田字格或者方格纸进行辅助，然后逐步过渡到使用单行纸帮助自己把控全局，最后再逐步脱离单行线的辅助，在白纸上进行谋篇布局。

而最终哪怕是用大白纸进行书写，心中仍然要有一根隐形的中轴线，贯穿于每个字的字心。能做到这点，整行字就自然能够气脉贯通，排布整齐了。

接下来，我们会结合具体的例子来进行练习。

星垂平野阔，月涌大江流。

这是杜甫《旅夜书怀》中的颔联。

据考证，本诗成于唐代宗永泰元年（765 年）间。

而无独有偶的是，在成诗前的 40 年，另一位伟大的诗人李白也写下了类似的句子：山随平野尽，江入大荒流。（《渡荆门送别》）

这绝非偶然的巧合，而是两个伟大的灵魂跨越时空的遥远致意。

李杜二人曾于天宝三载（744年）洛阳初逢，并共游梁宋及齐鲁，两人互有酬赠，亲密至"醉眠秋共被，携手日同行"的程度。天宝四载（745年），二人分别，终生再未谋面，但二人的友谊并未断绝。这段携手共游的经历，也始终影响着杜甫的艺术创作与人生。他尝有"故人入我梦，明我长相忆"等直接流露怀念之情的诗句。

想必杜甫写下《旅夜书怀》一诗时，亦会想到当年意气风发，写下《渡荆门送别》的李白吧。

在不同的时空里，却有相同的广阔平野和奔流江水。同在月夜之间，行舟江上之人，看到同样的风景，是否会有同样的感触呢？

青年的李白惊叹于壮丽风光，豪情壮志充塞于胸，只觉天地万物都含情，哪怕是奔流的江水，都是源自故乡，在陪伴着自己、为自己送行，故而发出"仍怜故乡水，万里送行舟"的感叹。

而暮年的杜甫，除了想到了当年的李白，还生出了更多感触。

当时已爆发安史之乱，社会动荡不安，杜甫先前因疏救房琯、议论时政为统治者所排斥而罢官，后又因去投奔的好友严武离世，在经济上失去了支持。为妻儿生计，杜甫离开成都，开始了漂泊无定的生活。前程未定、壮志难酬之时，诗人心情更为沉重。

让一个有着极大的社会责任感的人，离开可以让他发挥他济世之才的舞台，只能在旅途中颠沛流离，是一件多么让人痛惜的事情啊！

故而同样的风景，却使诗人产生了悲怆失意的情绪。灿烂

的星空、辽阔的原野和汹涌的江流，反衬出诗人的渺小和悲苦，人生境遇亦如此时的深夜孤舟，无所依靠，甚至还生出了几分苍凉和恐惧。感叹自己"飘飘何所似，天地一沙鸥"。人亦不过像广阔天地间的一只小沙鸥罢了。

景色越是壮阔，就越见沉郁；景色越是雄浑，就越反衬出诗人心情的悲凉。

一句诗，短短十个字，上承自四十年前另一位伟大的诗人，却能穿越千年，击打在另一群产生同样感触的人的心灵上。

这或许便是汉字独有的神秘力量了。

我们这次选取这一联进行书写训练，除了它有触动人心之处，更重要的在于各字的结字特征。本联中各字，字形结构布局非常具有代表性，且结字难度随着诗句渐次递增，恰好方便我们书写训练时，循序渐进地提高。

"星""垂""平"三字均为左右基本对称的字形，左右重量均等，便于结构分布。但学到"平"字时，则须在左右均衡的基础上，注意上下重量不均衡的情况下字形的结构处理。

在练习了上下结构和独体字后，"野"字便作为左右结构字形的代表出现了。其左右重量基本均衡，却有左高右低的结字特征，恰好与"平"字的书写难点相承接。而"阔"字，则是结字并不复杂的半包围结构。

上句把基本的结构都有所覆盖，下句则是对特殊字形的重点处理。

"月""大"都是笔画凋疏的字形。其中，"月"字要把字形天然的倾斜补救回来；"大"字则是乍看平衡，但出现在书法中则必须打破其固有的平衡才不致平淡乏味。剩下的"涌""江""流"重复出现了"三点水"，需要在重复中谋求变化。

如此一来，诗歌中的每一个字，都值得我们用心揣摩。每一个字练习到位，都对我们的书写水平提高有着极大的帮助！

所以接下来，我们将对本联中的十个字，进行逐字书写。

如图 4-1 所示，"星"字的重心很好把控，"日字头"居中，略收紧，留出足够位置写下面的"生"字。各个部件内，横画间距相同。"生"字左边因为有一撇，所以竖微微向右挪。最后写长横托住全字。

图 4-1 "星"的字形结构

总体字形有向中收腰的趋势，形成向中宫凝聚的向心力。

如图 4-2 所示，"垂"字的是个左右对称的字，因为笔画多，更要求平撇要平，留点儿位置给下面的笔画。中间这两个小"十"字收放态势要有细微的差别，并各留点儿缝隙通气，整体布局才能得宜。长横长而舒展，末横承托要有力。

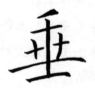

图 4-2 "垂"的字形结构

倒数第二横和最后一横都使用长横的笔法写就，但形态各有不同。倒数第二横使字横向发展，展翅而出，姿态上需要显妍美，故粗细变化明显，略带弧度；末横起承托作用，需要厚实稳定，所以虽是长横，但粗细变化小，几无弧度。

"平"字还是个左右对称的字（如图 4-3 所示），但它上

下重量差异太大了。古人纵向书写时，影响不大。但如果我们现在要横向书写的话，就要特别注意，主体部分应适当压低，悬针竖不宜过长，以免上下重量失衡。

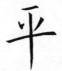

图 4-3 "平"的字形结构

这里给了我们一个重要的提示：在章法的处理上，如果是横向书写，我们需要注意在总体上，上下重量分布大致均一，才能让全篇布局和谐匀称。

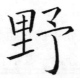

图 4-4 "野"的字形结构

如图 4-4 所示，"野"字是左右结构，中轴线大致出现在两个偏旁中间。但其高低并不均等，是左收右放的关系。右边部件的"放"，主要体现在向纵向大幅舒展，末笔的弯钩要写得舒展大方。

字形的细节上，"里"字各横间距相等，末横改挑，缩腿以便右偏旁舒展。右边的弯钩除了要做到舒展大方，也要注意弧度不能过大，要有力度感。

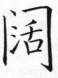

图 4-5 "阔"的字形结构

"阔"字是个半包围结构（如图4-5所示），写门框的时候就要把控好全字布局。总体略长身，左右竖向中间微微收腰以显挺拔，右方横折钩出钩后，出钩方向指向字心。"活"字塞进门框里，笔触略轻。

　　其中，最末三笔的"口"字是个在各种字形中均有极高出镜率的部件，所以需要特别留心。

　　"口"字不能单纯写成一个矩形，否则会过分板正不耐看。总体态势呈倒梯形，为显生动，还要在各入笔、收笔处做文章：

　　（1）左上不封口。

　　（2）左下处，竖与横并非规规矩矩地相接，而是左竖的收笔略长，向下探头。

　　（3）右下处，竖与横亦不能规矩相接，此时末横收笔略长，向右探头。探头出去的部分，一般不宜超出左上角横折的顿角。

　　如此处理，可使小小的"口"字的左上、左下、右上、右下，四个角落都有了不同的变化，才有值得玩味的空间。

　　我们之前学过"月"字（如图4-6所示），因而此处不再过多占用篇幅。第一笔要用竖撇的笔法去写，横折钩要挺拔稳定，字才能站得住。

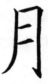

图4-6　"月"的字形结构

　　如图4-7所示，"涌"字也有一个我们之前重点学过的部首：三点水。如前面介绍的，后面的"江"字、"流"字，"三点水"这个部件仍然会频繁出现。所以，此处应如我们之前强调的，

书法中要尽量"力避雷同"。相同的字、相同部件频繁出现的话，应当尽量有所区别。

图 4-7 "涌"的字形结构

我们在这个字中，用呼应点的形式处理"三点水"。

"涌"字整体上左窄右宽，右边的"甬"为主。其中，右下"用"字，一般左撇会改成竖。但改写成竖后，并列排布的竖画就多了，所以要特别注意各竖的长短错落关系。右边横折钩的脚是最长的，框里中间的竖则最短。

这应该算是类似于"同字框"的部件的共同特征：但凡出现"同字框"，原则上框应该完整地包络住框中的书写部件。

值得一提的是，"大"字只有三笔（如图 4-8 所示），但整句诗里最难写的居然是它。

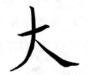

图 4-8 "大"的字形结构

这种笔画凋疏的字，每一笔都很重要。只要有一点处理不好，整个字都会变得松散倾侧，进而使整行字失去神采。

而且因为这个字笔画少，如果仍然简单地把它处理成左右基本对称的形状，就特别容易让人感到整个字寡淡乏味。所以在实际处理中，我们要打破它固有的对称形状，同时通过笔画位置的微调，使左右保持平衡。

概况说来，"大"字就要有大气势，要向四面八方舒展。

撇要昂扬向上顶；撇下来则要稍微注意，留出足够的位置让捺向外飞出。

这与"凋疏之构，尤需经营位置"一节中的示例稍有区别。此时撇低捺高，方便捺画更多横向发展它的张力，而撇则相应的取纵势，使纵向的高度增加。

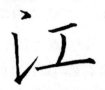

图 4-9 "江"的字形结构

"江"字左边修长，右侧宽而扁（见图 4-9）。因为总体笔画少，所以"三点水"可以写成呼应连绵的形式。第三笔挑遥指右偏旁短横起笔，使笔势生生不息。最后长横，则像我们之前在"向背体形各异，形离神合，关联紧密则一"说过的，应找机会穿插到左偏旁那儿去。

"流"字收束本联，尽量把它写方正（见图 4-10）。一般首尾的字，如果条件许可，都会尽量写得保守稳定。就像古典乐曲中，常常以主音开始、以主音结束一样。

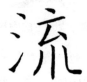

图 4-10 "流"的字形结构

所以这里的"三点水"，我们用的是基本款。它的出挑，角度应该更小，以便留出更多位置给右边的部件。右边部首上紧下松。上下若即若离，各笔画起收均应交代清楚。最后一笔要写成轻盈的竖弯，切记不要把它写成竖弯钩。

好好练字

由道至术的硬笔练习攻略

每个字都写稳，整体的章法就不会差。最后我们需要注意的是，每个字的大小要控制好，总体大致占据格子的大半，然后根据字形特点及具体情况进行微调。笔画多的时候，字略大；笔画少字就略小。但调整要有度，不能豪放得都蹦到格子外面去，也不应该缩手缩脚，加起来还占不到整个格子的一半，如图4-11所示。

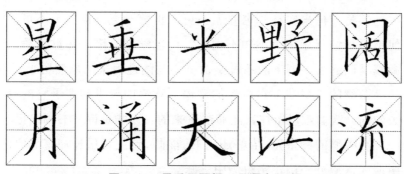

图 4-11　星垂平野阔，月涌大江流

第二节　蔼蔼南郭门，树木一何繁

真正会喝酒的人，图的不是烂醉——耳目混沌、舌头打结时，金樽甘醪，入嘴时又与粗制烈酒何异？图的也不是不醉，千杯不倒，纵有豪侠气，然而醉中之乐，所得亦不过万一，如此未免暴殄天物。

真正会喝酒的人，求的不过是一时微醺。

微醺实在是一种奇妙的境界。它不浓烈，不偏执，却能巧妙地抚慰你。凡尘俗务，在杯酒之下都已无关紧要；窗外景、杯中酿、身边人，都变得无比可爱。老城南门外、平平无奇的小树林，数杯酒下肚，仿佛也变得郁郁葱葱、枝繁叶茂，足以

荫蔽文人墨客，终日饮酒阔论。

或许世界上最美妙的东西，都是可遇而不可求的，微醺亦复如是。

吃东西，常常有刚刚饱的时候；喝酒，却几乎从不会碰到刚刚好的那一刻。当你喝得最开心的时候，往往是立刻再喝一杯，让这份稍纵即逝的气氛、趣味和欢愉，停留得再久一些。

于是，再来一杯，也并无不可；再醉一点，也并无不可；何不再尽情行乐……不知不觉间，便已觥筹交错，杯盘狼藉，微醺早已远去，剩下的不过是宿醉，与随之而来的颓然罢了。

微醺的珍贵在于它带来的欢愉，欢愉的珍贵却在于它的来去匆匆。欢愉难以留住，能够留下来的，无非是诗文书画而已。

会喝酒的柳宗元，恰好还工书、能画、诗文皆质朴却有韵致。所遗《饮酒》一诗，实得酒中三昧。

全诗如下：

今夕少愉乐，起坐开清尊。
举觞酹先酒，为我驱忧烦。
须臾心自殊，顿觉天地暄。
连山变幽晦，绿水函晏温。
蔼蔼南郭门，树木一何繁。
清阴可自庇，竟夕闻佳言。
尽醉无复辞，偃卧有芳荪。
彼哉晋楚富，此道未必存。

大意为：
今天早上起来深感缺少乐趣，离座而起打开清酒一樽。

先举杯祭酹造酒的祖师，是他留下美酒给我驱开忧愁和烦闷。

不一会儿就感觉心境开阔，顿觉天地间热闹非凡。

连绵的高山不再是原来昏暗无神的样子，碧绿的流水饱含着晴天温暖的气息。

南门城外的树木，也变成大片连绵的树林，郁郁葱葱叶茂枝繁。

清凉的树阴可以遮庇吟咏的诗人，整天都可以在浓荫下饮酒阔论。

请开怀畅饮，不要因有醉意而推脱，醉卧在地，恰好有芳草可供歇息。

即使是当年晋楚这样的富人，恐怕也未必体会到我们饮酒的快乐。

我们选择其中的"蔼蔼南郭门，树木一何繁。"一联进行精临训练。

本节承接于上一节的章法应用训练，在写好一句诗的基础上，本节会再加大一点点难度，需要离开方格纸，试着在单行线上腾挪变化，处理好一行字。

在全诗中撷选出这一联，是因为章法处理上，有如下的重难点：

（1）笔画多和笔画少的字次第出现，尤其考验整体把控能力。

（2）同一个字有重复，注意避免雷同。

（3）出现上下重量不均的字形，须整体调节，使视觉上保持均衡。

如图 4-12 所示，第一个字是"蔼"字，笔画多，可以适当

写大一点儿。上下结构，稍稍拉高一点儿成长方形。"草字头"一横用长横。稍稍有庇荫下方部件的意思；但当然，下方部件笔画多，再往后面写，就自然而然地旁枝逸出了。"言字旁"冒点儿头，曷字旁也放心往外面撑。这样一处理，就完成了个复合结构字形了。

图 4-12 蔼"的字形结构

第二个字仍然是个"蔼"字。如我们之前所说，相同的字重复出现，要力避雷同。如图 4-13 所示的处理，鉴于先前第一个"蔼"字作为首字取势平稳，"草字头"用长横，现在我们再写第二个"蔼"字时，可以取势更为跳脱，让"草字头"的横缩一缩，写成短横，而更多地舒展"草字头"的两竖，往纵向延伸。

图 4-13 "蔼"的字形结构

"草字头"更为跳脱，"言字旁"自然也不甘人后。此处若想呈现更为飞动之姿，"言字旁"的横竖提可以更为倾斜，横笔进一步向外伸展，把前后两个"蔼"字的不同特征展示出来。

后面部件按部就班书写，短的笔画也不应该轻慢。临到末

好好练字
由道至术的硬笔练习攻略

尾的横折钩要注意肆意舒展开，要与先前跳脱出去的"言字旁"互相拉扯，求得平衡。

全字整体取势可以设计成上收下放的梯形布局。

"南"字我个人喜欢如图4-14所示这样处理。把上面的小十字往上顶，下面的框横向压扁，但底下留点儿空。里面的"羊"悄悄把羊角顶出来，悬针竖则放纵地往下舒展，超出半包围框。

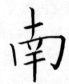

图 4-14　"南"的字形结构

传统的处理方法，"南"字的"羊"部缩在半包围框内，整个字的总体重量就会比较集中到下部，一行字写下来，"南"字就好像突然沉到下面去了一样。在横向书写中，出现这种情况，很容易让整行字重心失衡。

我们选择的例字中的写法能提高"南"字的重心，而且避免笔墨寡淡。

在这个字形案例中，也希望大家注意楷书章法处理具有整体性，所以在具体书写时，则常会通过对单字的局部处理来进行微调。

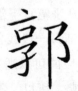

图 4-15　"郭"的字形结构

"郭"字左高右低，左宽右窄，天然会有种轻微的错位感

（见图4-15）。这种难以把控字心的字，在离开格子以后，处理要分外慎重。先大致揣摩好字形，做到成竹在胸，再落笔书写。书写的时候随时调整。

"郭"字是相背结构，初学者容易把左右偏旁写得离心离德，应尽量避免。在横向书写时，尤其要注意左右结构的字形需保持足够的联系。右耳旁左收右放，故"横折弯钩"的"横"不宜过分向左延伸，略比竖画突出即可。同时，"右耳旁"还需上收下放，竖画果断向下延伸，远超其他笔画，以使错落有致；而"横折弯钩"的下弯向右舒展，略比上半部分的"折"部向外突出，使其整体呈略向左依偎的态势，拱卫字心，联络左右。

"门"字同样是这节中单字处理的难点（见图4-16）。这种笔画少的字，不会给我们提供太多辗转腾挪的机会，每一笔，都几乎是方寸不能移的。

图4-16　"门"的字形结构

"门"字尤其难写的地方在于框里面没有东西，所以特别容易写得松散空洞。平时我们写横折钩的向内收腰动作，在这儿也基本不会出现，而是几乎笔直下落，出钩过往会保持短促，这次也应该稍稍加长，保证每一段线条都有力量感。

"门"字笔画少，相应的可以适当缩小，但它的构件里，又是些堂堂正正的长横长竖，所以又不能过小。大家假想一下，如果纸上有方格，那它大概会占格子的 7/10。

这也是我们随着练习的深入，需要逐步关注的，离开方格

纸，还能把控好字形大小，真正做到疏密得宜。

　　"树"字左中右结构，木字旁扬左抑右，中间"又"字略小做好穿插，"寸"字扬右抑左，稳稳地站在右边，要刚强有力（见图4-17）。

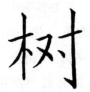

<p align="center">图 4-17　"树"的字形结构</p>

　　此时的左中右结构，左、右边都又长又大，对中部的笔画起拱卫作用。左右两者互相比较，则有右强于左的字理。练习时须注意主次分明。

　　"木"字笔画少，但仍是一个叉手叉脚的字，所以不应过度缩小，同样还是要顶天立地，舒展大方（见图4-18）。

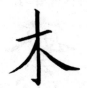

<p align="center">图 4-18　"木"的字形结构</p>

　　捺画强势，所以短横应昂扬，使线条向右上和右下同时拉扯。同时各笔画也应提前为捺画预留位置，而不应处理成左右完全一致的对称。正如前面提到的：笔画少的字形，尽量在细节下功夫，避免绝对和单调的对称形状。

　　"一"字笔画数更少，字形大小、疏密分布更要注意（见图4-19）。要保证各个字各安其位的基础上，再兼顾疏密，调整字距。不能因为笔画少，而把几个字挤到一块。

图 4-19 "一"的字形结构

　　"何"字结构左高右低，在稳定的基础上，可以把它处理得有错落感（见图 4-20）。左右偏旁大小不一，左窄右宽。"可"字部的长横应穿插到人字旁处；中间的"口"字左竖长，右竖短，左上留空，末横出头，不应处理得像个小方框；末笔的竖钩宜粗壮，出钩处略比人字旁的竖低一点儿，以体现其主笔地位。

图 4-20 "何"的字形结构

　　"繁"字笔画繁多，也是需要先揣摩好字形再下笔的（见图 4-21）。写第一笔的时候就要为后面的笔画留足位置。

图 4-21 "繁"的字形结构

　　"每"字居左上角，右上角还有其他部件，所以要事先做好避让。其一，右竖不能重；其二，应使长横往左舒展，为与右上角捺画对应，可以大幅增加其倾斜程度，但长横行至右部，要及时裁剪掉，不能越过中线，以免影响右上反文旁的发挥。

　　"反文旁"的处理，在穿插避让一节里讲过。今天它放在右上角，短横继续变短，方便捺画可以更放肆飞出，与左边的长横呼应。

放在右上角的反文旁，有些书法家会把最后的捺画处理成反捺。但因为下方的"糸"字部右下角是一个以驻收结束的点画，所以此处我会选择让"反文旁"的末笔用正捺作结。让出锋的笔画和驻收的笔画互相照应，使字形细节更为丰富。

上面部件笔画多，视觉上显得有分量，所以"糸"字底应做到上小下大。上小的目的是便于及时穿插到上方部件的空隙处，充分利用空间，避免上下脱节；下大的目的则是避免"糸"字本身太单薄，为上方有分量的部件作好支撑。

这两行字没有写在格子，假如把它们放进格子里，或许大家就会发现，其实上下两行并没有每个字都完全对正。在真实的书写中，我们也确实不应该强求像写在格子里一样，字字对齐。只要每个字的字心基本对齐，出现在同一条水平直线上，那么这一行字就写直了。

而在全篇的处理中，各处仍需要根据字形大小适当调节。最后尽量保证整幅作品写下来，字距基本相同，每一行的首尾基本对齐，一幅字才能凝成一个有机整体。写整篇作品应当根据具体的特点调整大小。同中有异，反而能使整幅作品更有生趣，有值得玩味的匠心，如图 4-22 所示。

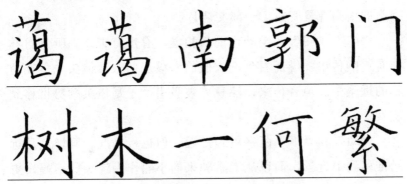

图 4-22　蔼蔼南郭门，树木一何繁

第三节　竹喧归浣女，莲动下渔舟

王维是一个超越时代的诗人。

电影诞生于 19 世纪末，一般认为，1888 年路易斯·普林斯所拍摄的 2 秒长的短片《朗德海花园场景》，是后世电影的雏形；在 1896 年，电影首次传入中国；而直到 1927 年，才出现了有声电影。

王维，出生于公元 692 年前后，其作品被后世大文豪苏轼盛赞"诗中有画，画中有诗"。但倘若用我们现代人的眼光去看，他的诗文不止有画面感，居然更有着远超其时代的镜头感。

试举一例分析。

《山居秋暝》中有一联："竹喧归浣女，莲动下渔舟"，意象极浅近。

句中描绘的竹子、莲叶、洗衣服的女孩、捕鱼小船，均是生活中随处可见的事物，但组合起来，却有超尘脱俗的意趣，成为了传诵千古的名句。

这种魔法般的效果或许得益于王维对动词的精准提炼，使寻常的山间晚景变成了一部文艺片。

"喧""归"两个动作前后相继，有声有影，先听到竹林中有声响传出，继而看到洗衣服的女孩子归来。镜头先落在竹林的远景中，声音传来，注意力被吸引，于是镜头顺势推移到浣女处。

"动"和"下"两字更为浅近，但也极精准。同样是从远景推移到中近景，而以从上游驶来的小船作为镜头的落幅，更显闲静悠然。

空间上有视角的远近变换，时间上也有动作的相继推移。动静相生，意境空灵而又不失烟火气。即使用于现代电影的分镜脚本，放在故事情节发生前的氛围营造，亦无甚违和。

或许一个伟大的诗人，也是一个时代里的先行者；也或许古今的悲喜，终有相通之处，人类对美的感知和追求，总是一脉相承，超越时空的。

那么，我们也来写写王维《山居秋暝》里面的颈联，用我们自己的笔，去体验一千多年前，我们的先辈的所见所感吧：

竹喧归浣女，莲动下渔舟。

这一次，我们将作更进一步的尝试，不在方格纸上，也不在单行纸上书写，直接在白纸上，完成这组诗句练习。

没有格子的时候，我们要写直一行字，关键在于要找准每个字的字心。每个字的中心点，都出现在一条直线上，那这行字就自自然然地写直了。

当然了，要达到这个要求，难度是成倍增加的。练习过的朋友会发现，其实我们要能把注意力分配到一行字的字心当中的话，那对每个单字的关注度就会下降。所以要对单字处理得相当熟练，才能把每个字都写好的同时，还能兼顾到行气。

先看图 4-23 的"竹"字。"竹"字是经典的同旁并置结构，

图 4-23　"竹"的字形结构

前面我们已经练习过了。这次处理的时候，同样需要右强于左、以示区别。

请先观察图4-24中，"喧"字左边的口字旁。正常书写的"口"字，应该是扁的，但作为左偏旁，则应该适当压窄一点儿。另外，"口"字部仍有一个小细节需要留意。请大家观察它的底部，约定俗成的写法是左竖略长，底横往右突出一点。但如果"口"字框里面有东西，处理则要有所不同。同样以"喧"字为例，右边"宣"字里的"日"字部，一般底下是左右两竖把脚伸出来，而把末横缩在里面，两脚对比，遵循右强于左的原则，右脚略长一点。

图4-24　"喧"的字形结构

这是我们常见部件的规律，值得各位多加留心。

同时，"宣"字作为独体字时，"宝盖头"覆盖下方部件，但此处"宝盖头"与"口字旁"相冲，应收窄稍加避让，末横加长承托住上方各部件。

下一个字是"归"字（见图4-25）。"归"字本身不好结字，要注意把它写安定。写安定的秘诀在于第一笔是垂露竖，方向竖直向下。第二笔是一个弧度较小的撇，为保证全字稳定，收笔处可用驻收，增大下方重量。"彐字旁"首横高度与第一笔起笔平齐，而横折略斜，因横折倾斜而收窄的空间，则利用末横延展出去，把位置补足。

图 4-25　"归"的字形结构

"浣"字"三点水"常规写法，不提（见图4-26）。

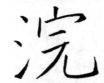

图 4-26　"浣"的字形结构

　　"完"字的"宝盖头"和前面"喧"字出现过的"宝盖头"有所重复，形态要有所不同。"喧"字的"宝盖头"首点为侧点，此处则改用竖点以示区别。正楷各部件有一定之规，但章法处理上，尤要在规矩内尽力腾挪，务求变化。初学章法，不宜信手写就，反而应"瞻前顾后"，多留心与前后字形的搭配关系。此中"宝盖头"的处理，即为一例。

　　接下来的部件，注意收腰、穿插。末笔之前也有类似的上下对钩的写法，应当地包天，竖弯钩比横钩多突出一个身位。

　　如图 4-27 所示，"女"字三笔构成一个四边形，轴线能穿过四边形，字就基本写稳了。这个四边形相当于字的眼睛，过大或者过小都会让字没有精神。

图 4-27　"女"的字形结构

总体字形布局上，本字处理左收右放，因本字为此句的结尾，稍稍增加右边部件的分量，会使全句在视觉上更协调稳定。

　　"莲"字本来应该是上下结构（见图4-28），但我们把上部的"草字头"写小，且略往右移，同时略增加最末走之底的分量，就可使全字字形接近于半包围结构。这是唐代常用的对"莲"字的一种特殊处理。

图4-28　"莲"的字形结构

　　如前所述，我们希望能让上下结构的字形主次分明。只有舒展它值得舒展的部分，同时把其他部件相应收缩以作谦让，才能让字形有韵致值得玩味。此处"莲"字的特殊处理，原因就在于此。我们把"草字头"收缩，为的是方便让带平捺且强势的"走之底"能顺其字理舒展开，稳稳地承托住上方的全部部件。同时相应地减轻了全字分量，使字形显得轻盈，更合诗中欣然欢快的意味。

　　尽管这个"莲"字纵向取势且轻盈，但还要注意把字写稳。"走之底"不妨视作一只小船，要把上面的货物承托好，这个字才能写稳。所以最后一捺要平，不能让船过分颠簸。同时船身长度要适宜，若在捺脚处作一延长线上去，应该是恰好与上面各部件最右端齐平的。

　　"动"字我们希望能把它写出动势（见图4-29）。左偏旁两横比平时多倾斜一点儿，"厶字部"缩缩腿，留出位置方便右偏旁穿插。右边"力"字横不必平，略向下斜，让"力"字

172

往右倒，形成左右拉扯的张力。但要注意，现在这个字两边部件互相牵拉，所以两边都要勒得住，横折钩这一折一定不能弱，要遒劲有韧性。末笔撇充分倾斜，放心穿插到左偏旁处。

图 4-29　"动"的字形结构

如图 4-30 所示，"下"字又是我们说的笔画少，笔笔方寸不能移的案例了。因为最后一笔是斜向右下的点，所以写竖的时候就要注意把竖微微向左挪，保证左右重量均衡。"下"字笔画过少，末点和其他笔画不宜粘连，否则点画过分靠上靠内，会使全字显得局促。

图 4-30　"下"的字形结构

如图 4-31 所示，"渔"字左右结构，左窄右宽，全字总体呈方形。写之前要先想好全字的安排，保证各处疏密合宜。

图 4-31　"渔"的字形结构

本联中，多次出现"三点水"，所以此处用的"三点水"，形态上可采取中点变悬针竖的办法处理。左右偏旁位置错落，

左低右高。这种错落关系是由字形本身所决定的。"鱼"字首撇可昂扬向上，任其向上舒展；最下部则是一长横，没有可以向下延伸的空间，所以任其收缩，让三点水的挑笔处舒展向下生长。

"鱼"字的上方是个"刀字头"。"刀字头"的横撇出锋，指在"田"字的中线上，这时右偏旁的"刀字头"自然向左，形成头部向左依偎的态势，方便左右结构字形，两部件建立联系。

"舟"字的框也是左边撇，右边横折钩。像前面学的"月"字那样重心微微有点儿失衡（见图4-32）。但好在"舟"字有个长横，相当于杂技演员走钢索的时候，拿着一根平衡用的长杆。所以我们可以适当地把长横舒展开去，让整个字得到平衡。

图 4-32 "舟"的字形结构

"舟"字最后三笔的正常笔顺是，先写点，再写横，最后写另一点。先写点的好处是安顿好点以后，能帮长横定好高低。但也可以换换笔顺，先写长横，然后连写两点。这样的好处是两点可以连绵而下。例字采取的即是后一种写法。

这也是在本联练习的结尾希望告诉大家的：正楷的书写，并不一定是绝对工整、一成不变的。在合理的框架内，主动地做出一点儿改变，反而会带来更多的趣味性，更吸引观赏者的眼球。

好好练字

由道至术的硬笔练习攻略

如果用尺子量，手写的两行字想必未必能完全平行。但视觉上，它们至少要达到最低要求，一行字是一行字，行行分明。

要在白纸上把文本书写得工整，其实有一个小窍门：行距要大于字距。

两行之间的空白处，对视线起到了引导和分割的作用。阅读者的目光会顺着文本，逐行逐行往后看。这样一幅字看上去就有章法、不凌乱。

这种处理方式，从古代一直沿袭下来，到今天计算机的文本排版，仍然需遵循这一规律，以便阅读。所以我们在书写的时候，也应该稍加注意。

此外，建议大家平时多进行各种形式的小创作，多尝试些不同的格式章法。

不同的格式章法的尝试，不一而足，比如把横写的这两行字改成竖写。甚至改成竖写后，你还会有意料之外的小惊喜。你就会觉得整行字突然变得更直了！

这种意外收获，恰恰在于情理之中。在汉字书写中，同样两行字，竖着写就是应该容易比横着写写得直。

因为汉字里有相当一部分字形左右对称，即使左右不对称的字，其中也有绝大部分字形左右重量均等或经过微调就可使左右重量看上去差别不大的。相比之下，上下对称的字形就少很多了。所以我们竖写的时候，很容易找出每个字的中轴线。只要把每个字的中轴线都对准，整行字就写直了。

但要注意的是，竖写是中国古代的传统章法。读的时候默认是从右向左读的，所以我们创作的时候也应该自上而下、从右向左写，避免引起阅读上的不便和误解。

大家多尝试，不妨把章法练习当作一个小游戏。先定一个

小目标，写直一行字。集字成行，集行成篇，一步一步向着更好的作品进发！

竹喧归浣女

莲动下渔舟

图 4-33　竹喧归浣女，莲动下渔舟

第五章

由道至术的硬笔进阶攻略

第一节　从练字到日常书写

最后的这章，和大家分享点儿一点就通、即学即用的技术性问题。

为什么要把这些小技巧放进最后呢？练字讲求厚积薄发，大家在前面章节中把技法提炼出来，日常书写才能有效果。

坊间所谓的一些速成方法、快写技巧，很多时候都是些小修小补、花拳绣腿的东西，真正的技法，大多数还是欲速则不达的。尤其是练字阶段，一定要静下心来，用心揣摩每个字、每一笔应该怎样处理，这样才能真正掌握书写技法。为了把细节处理好，为了更好去理解每个字该怎么写，有时候甚至应该要刻意放慢书写速度。笔画多的字，哪怕用一分钟读帖、十几二十秒在纸上把字复现出来也不为过。

但训练时的慢速，显然不能直接用在日常的书写中。

日常书写需要保证书写速度和高识别度的基础上，尽可能把字写得工整美观。

而我们如果真的花一分多钟，才写完一个字，未免太不切合实际了。那我们需要加快书写速度的时候该怎么办呢？

首先不得不告诉大家的是，书写速度超出了自己现阶段水平能把控的程度，那书写质量一定会下降的。一些书写技法会被忽略或草率完成，简单说来，就是有一部分功力会被丢掉。

而我们练字，一直强调书写技法的训练，目的也正是在此。希望大家在需要快速书写，有些功力不得不丢掉的时候，还有

点儿练过的东西剩下来。

所以慢是为了快。我们训练时的慢速书写和精准临摹，正是为了快速书写时，能把字写得更美观。

接下来讲的就是具体的小窍门。

有功架在，写得快，还想好看，并不特别难。有时候书写速度快，大部分笔画草草写就，但只要偶尔有一笔展现了我们学到的书写技法，那整个字，就会变得亮眼，值得玩味了。

写得快、不能臻于完美时，建议大家适当学会制造亮点，引人注目。

比如"辛"字。如图 5-1 所示，这个字的长笔画只有长横和悬针竖，所以我们把制造亮点的任务交托给长横。

图 5-1 "辛"的快速书写

这个字除长横外，其他笔画基本上省略掉了全部的提按动作，所有的点和短横都被简省成一道道的横杠杠和斜杠杠，甚至悬针竖也没有蓄好势，早早地放出了锋，但只要唯一的长横仍保留部分提按动作，收好腰（实际上这个长横也漫不经心得接近于扁担了），整个字仍然能站得住。

由于书写过程中，除了主要笔画，其他部件都省略掉全部提按动作，普通笔画被简省成杠杠，需要出锋的笔画更顺势直接加速放锋而出，因此书写速度会有非常明显的提升。

这就是高速书写时保证基础书写质量的折中方案。

此外，绝大部分的明显的提按动作都集中在起笔收笔处。

所以当我们需要快速书写的时候，可以有所取舍，即使是制造亮点的主要笔画，也可以仅保证起笔收笔的顿挫，而行笔的中段过程则大幅简省，一挥而过即可。

这种重起收、轻中段的书写技术，是从古时传承下来，适于纸本、小字书写的帖学流派思路。

所以，大家可以根据实际情况，在书写速度和书写质量中寻求一个合理的平衡点。

当然，必须要提及的是，我们先前学到的横略倾斜、撇短捺长、右强于左，以及诸多在眼法训练和笔画分析当中提炼出来的结论，千万不能忘！因为绝大多数的结构要领，本质上并不会影响书写速度，都应该在高速书写中尽可能保留。

总之，结构处理到位，大部分线条简化提按，就能够做到既显功力，又不会明显影响书写速度了。

若仍然需要对书写速度提出更高要求，还可以有针对性地进行训练：

给自己定一个 5 分钟的闹钟，随机选取一篇文章在方格纸上抄写，试试看能否在保证书写质量的前提下，在 5 分钟内抄写完 100 字，然后逐渐增加难度，挑战 110 字、120 字……不断突破自己，不断提高。

第二节 从入门到进阶

高校对书法研究生的培养，堪称一个奇迹。

高校的培养目标，是让学生经过三四年系统的培训，基本具备体系化的专业理论素养和学术研究能力，而且还初步具备

创作能力和创作技巧。

创作能力的提高，与高校的创作方面的形式训练，只怕也是密不可分的。读者未必需要急匆匆地进到书法创作阶段，但类似的形式训练，对于我们观念、眼界等方面的进一步提升，仍然很有帮助。

我们不妨选一些有趣的练习，当作课余小游戏。以我们学过的"上"字为例，进行类似的形式训练。

我们学写"上"字的时候，有以下若干项原则：

（1）竖画略偏左。

（2）短横略靠上。

（3）短横相对较明显向右上倾斜。

（4）总体字形呈扁身。

……

现在，我们进行创作性的形式训练，首先，把它们统统摒弃！甚至，我们把线条的粗细变化也摒弃，用最简单的线段来代替有粗细变化的笔画来进行书写。

只靠改变笔画的相对位置关系，同样会出现极其丰富多样的变化。

训练到最后，随着字的变形程度增加，距离我们的标准型就越远，到最后，甚至可能都认不出来"上"字了，如图5-2所示。

这是一件好事！

传说纪昌跟着射箭大师飞卫学习箭术，用牛毛把虱子挂在窗户上，眼睛死盯着它来训练眼力。直到最后，虱子已经不像虱子，变得像车轮那样大了，练眼力的功夫才算大功告成。

竖画居中　字形纵向
短横靠下　短横向右下
竖画居右　短横向右上

图 5-2　"上"的笔画组合训练

　　通过训练，我们同样希望大家最后观察到的字，不再是作为一个你所熟悉的汉字出现在大家的印象中，而是作为线条组合而成的图像。用最冷静的眼，去看最熟悉的字。避免凭过往空泛的印象去书写，而不是凭实际观察落笔练习，把有益的"临帖"变成无效的"抄帖"。在这个基础上，再进一步激发大家的艺术想象力，通过对线条的重新排列组合，让纸上呈现出过去未曾呈现的张力。

　　接下来，在先前的线条组合中，我们还可以遴选出若干种结构变化，应其结构特征，加之以粗细变化，再微调成字。据此所成的字，结构都与我们先前所学的字形结构有所差异，有些相去甚远，似乎各有各的毛病；但细看它们，却仍然各有可观之处，如图 5-3 所示。

好好练字
由道至术的硬笔练习攻略

图 5-3 "上"的若干种写法

如图 5-3 所示的第一列第一个的"上"字竖画居中，虽左右重量不等，但因字形被压扁，重心下沉，左右重量仍未见失衡。第二个"上"字纵向取势，失其稳重却有俊朗神采。第三个"上"字竖画居右，而把长横夸张化，字形平中见奇，变得险象环生。

　　第二列第一个"上"字竖画居左，则长横写得平且顿笔粗重，亦不失为一种补救。第二个"上"字短横向上倾斜达到最大角度，直接改成了挑画，反而生出了灵动轻盈之感。而第三个"上"字短横却向下倾斜达到最大角度，也顺势改成了侧点，与斜向上的长横互有顾盼之姿。

第三列第一个"上"字一改过往轻重关系,写成横重竖轻的姿态,亦不显突兀,反而似在端庄与活泼间觅得平衡。第二个"上"字长横不再向上倾斜,反而略向下沉,虽不合字理,却恰好与斜向上的短横相互呼应,亦有可观处。第三个的"上"字则综合先前字形特点写成,似乎还比先前例字更见神采!

希望通过上面的小游戏,让大家意识到,我们先前所介绍的例字,并不一定就是这个字的唯一解,甚至不一定是这个字的全局最优解。阅读至此,若确能把知识融会贯通,就不妨把书中先前的例字视为帮助大家把字形处理得工整美观的一种可行方案。千万不要让例字成为阻碍你进一步探索前进的桎梏。

即便是书圣再世,写出来的作品也绝不可能是书法的唯一答案。因为艺术,本身就意味着无限的可能。每一种前人未曾触及的尝试,都是一种进步的可能。

而以上仅仅是针对一个总共只有三笔的独体字做的小游戏,常用汉字有数千之多,读者可以以此类推,举一反三,继续进行尝试,重新组合、重新学习、重新发现。

希望大家在练习的时候,在认识规律的同时又不囿于成规,始终用最新鲜、最热辣的眼光去体察每一个字。永远珍视自己的艺术洞察力,永远保持好奇心。

第三节　从练字到硬笔书法

本节带大家展开一段新的硬笔书法学习旅程。

学习,其实是一个拓宽自己认知边界的过程。大家学到的越多,认知、眼界就会越开阔,呈现在大家面前的世界也会更

丰富多彩。所以常常会越学得多，越发现自己不知道的东西多，也越来越有寻幽探秘的动力。在书法的学习上，也是一样的。书法的世界博大精深，因而不希望大家随着本书的结束而停止学习，在练字的道路上故步自封。

本书主要面向硬笔书法初学者，故总体书写风格偏向平和、匀称、稳定，技法相对简单、统一。但书法的审美是多元的，望你在练出一手和谐匀称的字以后，也能感受不同书法家创造的工巧、圆融、潇洒、飘逸、朴拙、狂野、险峻、高古等多种美学体验。

如果有兴趣体验更多，笔者建议大家通过临习古帖来取得更大进步。因为历经时间长河的大浪淘沙留下来的作品，一定都是些被千万人认可，优中选优的杰作。如果现代的名家作品是百里挑一，那古代的作品就至少是万里挑一了。寻觅先贤长期实践提炼的书写技法，重拾过去的文字书写中的意趣，更是让人欣喜万分。在一门讲究传承的学问当中，师法古人显然才是一条坦途和正途。

当然，没有亲手临习体验过之前，很多人会觉得，硬笔临写古帖难度很高。所以下面列举两个常出现的认知误区进行讲解。

误区一，软笔古帖字形大，粗细变化大，硬笔难以表现。

没有看到过古帖真迹的朋友常常会觉得用毛笔写出来的字，都一定会大。但其实很多古代的小楷作品，每个字不过是 1cm×1cm 大小，与我们平时硬笔写出来的字，大小无异。因为小楷本身字小，所以基本上笔画粗细变化也不会太大，相应的技法也会处理得含蓄细腻，大部分笔法都能用硬笔复现出来。

所以我们如果决定用硬笔临摹古帖，那么，可以以小楷古帖作为范本。

当然，因为书写工具发生了变化，硬笔终归很难完全复现

毛笔书法的每个细节。我们应该要清楚：临摹，关键的在于掌握原帖的笔法，所以在临写时，揣摩透原作的用笔变化，取其筋骨，并在书写时把这种用笔变化，重新在纸上还原就可以了。开始练习时可以把临习重点放在写准线条走向、如实表现顿挫两个方面，以便高效吸收古帖养分。

误区二，古帖使用的是繁体字，与日常书写不同。

我们学写字，极重要的部分在于学通笔法结构等普适性的规律，并通过练字理解书写技法，从而达到举一反三的目的。

繁体字的书写规律与简体字相同。所以我们临写的时候不要纠结单个字怎么写，而重在挖掘其内在的、相通的规律。

接下来，为大家介绍几幅古代名帖。尽量根据传统书法审美取向选取，同时适合硬笔临摹。

❶ 文徵明《草堂十志》

原帖书于明代，现馆藏于台北故宫博物院。该帖保存完好，且为墨迹本，故字字清晰，无翻刻致笔画变形之虞。

历史长河中出现过的优秀小楷作品，或许比绝大多数人想象的要少。

因为优秀书法家的人生中，适合写小楷的时间，本身就远比大多数人想象中的要少。

小楷的书写创造，方寸中辗转腾挪，丝毫不能掉以轻心；笔墨相合，心手相应，往往要在极佳的状态下，才能各种条件齐备，把技法发挥得尽如己意。

写成一幅满意的小楷作品，要眼明、手稳、心静，三者缺一不可。太年轻的时候是不行的，心境未免浮躁，技法也欠雕琢。但多拖几年，心力有所耗损，又未免会有身心不能相合的情况；

再往后拖，更是让人担心，眼花、手抖等书写的大敌，随时可能兵临城下。

所以，写小楷，常常是一项慢功夫，同时又是一场和时间赛跑的游戏。而游戏最悲壮的部分在于，在无穷尽的时间长河里，人类永远只可能成为输家。

习字的人，常常焚膏继晷，时时不舍寸阴。在注定失败的战场上，固执地锤炼技艺，追求着比往昔先贤、比过去的自己，跳得更高走得更远的可能性，直到衰老，彻底将习字者打倒。

幸好，文徵明是有名的长寿书法家。他人生中的大部分时间，都醉心于艺术，诗文书画无一不精。在书法领域中，文徵明尤以小楷为人称道，斩获了辉煌的战果。这里介绍的《草堂十志》，正是他书写巅峰时期的得意之作，如图5-4所示。

图5-4　《草堂十志》

本帖字迹清丽古雅、端庄通透，笔力劲健挺拔，瘦劲精匀，更有清逸俊雅、空灵流动之妙。全帖精细严谨、无一懈笔。既有法度，也有超越法度以外的逸韵。硬笔入门者能在帖中吸取很多养分。

比如用笔上，线条纤而不弱，笔笔都干脆爽利，神气充盈，清劲有筋骨。从实际练习的角度来看，帖中技法精纯但运笔过程并不复杂，线条粗细也恰好较接近于硬笔，所以很方便我们从笔画形态上逼近原作，对于临摹和比照都有非常合适的参考价值。

同样，在结字上，也可圈可点，很值得学习。苏轼曾提出过"小字难于宽绰而有余"的观点，而《草堂十志》的结体，却难得地做到了"宽绰有余"。整体疏朗可喜，字内空间空松不促狭，长笔画舒展向字外延伸，松而不散，有静逸之趣，显脱俗之风神。从临习的角度看，全帖结字有法度，因而易上手，便于我们入门取法，理解掌握书家书写的规律。

帖中各字写在乌丝格中，更是天然地便于初入门的朋友临写。临习时，可以不深究章法，只关注单个字形，逐字临写，化整为零进行突破。

❷ 唐人《灵飞经》

唐代书籍多赖抄缮流传，以致传抄经文成为了一个独立的职业，从业者被称为经生。因其工作有着大量需求，抄经者须兼顾书写速度和易识别性，书体基本均为楷书且用笔大多简捷。

得益于朝廷的倡导，书法在唐代获得了前所未有的重视。当时书写成为取仕标准之一，国家专设的国子监亦有专门的书馆系统化教授书法，设置专门的课程。民间的楷书也深受影响，书写技法渐趋成熟。经生们因为有大量的实践训练，故他们的作品中亦涌现出不少兼具书写实用性和艺术性的作品。唐人小楷《灵飞经》即是其中的佼佼者。

好好练字

由道至术的硬笔练习攻略

本帖作者姓名生平均不明，后人伪托为锺绍京所作（锺绍京字可大，故刻本的篇首有后人所加"锺可大书"四字）。墨迹本至今仅存43行，现藏于美国纽约大都会艺术博物馆。刻帖本全文基本完整，传世版本中较流行的有"滋蕙堂本""渤海藏真本"等。

　　墨迹本里，入笔常见游丝，锋颖飞动，承转映带清晰可见，纤微之处尤见功力，是学习毛笔小楷的好范本（见图5-5）。

图 5-5　《灵飞经》墨迹本

刻帖本则在刻制过程中，对笔法进行了简省，抹去了部分游丝牵连，用笔技术上产生了部分损失，如图 5-6 所示。

图 5-6　《灵飞经》刻帖本"滋蕙堂本"

所以，我建议诸位临习硬笔时，先选用刻帖本。

是的，你没有看错。我建议选择的是笔法被简省过的刻帖本。因为《灵飞经》中的牵丝映带，在毛笔小楷中，尽显风神，但对于硬笔书法初学者而言，终究是笔法上的点缀。因为它神采飞扬，太引人注目，初学者练习时，常常会被这些牵丝吸引过多注意力，反而更容易在笔画的主体走势上把握不准，导致细部笔法有体现，但整体字形失实。所以对于初临习者，我建

议有的放矢，适当删繁就简，分阶段进行练习。

先从刻帖本中体察其用笔温雅、结构严密的特点，体察它在平正和飞动、雍容和潇洒间的平衡，然后再在用笔上进一步精研，以墨迹本为范本以探原帖的内在风貌。

临习本帖，亦须体悟其中"无意于佳乃佳"之处；体悟乍看随性，实则别有匠心的地方，具体案例请参阅本章第4节。

❸ 王羲之《乐毅论》

小朋友对神秘的事物，总有着强烈的求知欲和好奇心。

书圣王羲之也深谙这个道理。某天，他神神秘秘地拿出一本自己亲手写的字帖给儿子王献之，还特别嘱托说，这本帖深藏着他用笔神妙之处，要求他："缄之秘之，不可示诸友。"意思是让他仔细收藏，绝不能告诉别人，更不能外传让其他人看到。

相传这本被王羲之珍而重之地拿出来的字帖，便是他亲手所写的《乐毅论》（见图5-7）。

羲之当年的举动，是否故弄玄虚已不可知，但《乐毅论》本身的审美价值，却是毋庸置疑的。

楷书在唐代逐渐定型，且成为了日常书写时最为常用的字体。

人们对书法的鉴赏，向来有崇古慕古之风。就楷书而言，这种对"古"的审美追求，实质上是对文字超脱于日常书写的追求，对历史生疏感的追求。所以在书写实践中，人们追慕古法，往往越过唐代，深入魏晋，探寻历史中"未曾出现的世界线"，寻觅不被唐法定型时，楷书发展的另一种可能。

《乐毅论》正是汇聚魏晋古法的一座宝库。

图 5-7 《乐毅论》

作为魏晋楷书中的名帖，《乐毅论》冲融大雅，动静有致，端庄而不失姿态，敦厚与灵动相间，用笔精妙有意趣，硬笔书法学习者若能花大力气钻研此帖，一定能学到很多东西。

建议初学者在临写单字时多留意点画间的连断、顾盼关系，结字时疏密、欹侧关系。

在章法布局上，本帖各字大小不一、参差错落、因字造型、横纵取势的字形对比悬殊。每个字都会关照四周，视周围疏密情况在字形上有所调整。这些帖中的鲜明特点，临习时都应该

注意重点体会。

此外，帖中运笔动作细腻，点画各具姿态且精妙严谨，读帖时可着重观察，用心领会笔意。实际硬笔临写时也应着意模仿其笔意书写，初临阶段可以着重体会书写动作，而后再追求具体笔画形态上的一致。

在《乐毅论》的临习告一段落后，还可以上溯钟繇所书《宣示表》（见图5-8），进一步探求楷书的古意。

图 5-8　《宣示表》

楷书脱胎自隶书，该帖恰好出现于楷书脱胎之时，保留了更多的古隶遗风，横向取势的字所占比重更大，大小正侧的变

化更为明显，既古朴可爱，又有典雅雄浑的意趣。

它在章法上与简牍相近，字距更为密集，字内空间与字外空间相互呼应，字字紧密，每行都凝成一个有机整体。

这部作品会是《乐毅论》的良好补充。

此二帖均距今时间较久远，部分字形已不清晰，不方便临习之处大可放心跳过，精临清晰部分即可。

第四节　慢慢来，比较快
——精临方法论

一、关于选帖

本节我们先来探讨以下几个关于选帖的问题。

❶ 为什么先练字、再临帖？

在上一节中，我们提到了临古帖的好处。爱思考的同学或许还会想，既然临帖好处那么多，为什么却要把大气力花在基本笔画、结构等方面的讲解，而不直接向古帖取法呢？

如果我们要造一间房子，不可能只造第三层，不造第一、二层。学书法也是一样的道理，把功夫花在临帖之前，先把基础打好。古帖中的技法，通常更为内隐、含蓄、浑而一体，对初学者而言更难于把握。在观察能力、读帖水平未经训练，还没掌握书写技法之前，勉强临写，常常只能沦为抄帖，看不出原帖的风貌，反而欲速不达，吸收不到古帖的养分。

相反地，我们借由临写基本笔画、经典单字，从中循序渐

进地锻炼出自己观察字形、精准控笔、准确临摹等诸多能力，才能在面对临写古帖这样更为复杂的工作时游刃有余，摄取到古帖中的精华并为己所用。

❷ 只推荐了三本古帖，是不是太少了？

是。

优秀作品浩如烟海，这三本古帖只是沧海一粟，不能展示书法世界的全部面貌。况且每个人生活经验、阅历不同，欣赏角度不同，喜欢的字帖也会有很明显的差异。

这三本字帖，只为抛砖引玉。如果大家很幸运能遇到自己喜欢的字帖，那么一定不要错过它。

首先，兴趣是最好的老师。你感兴趣的字帖，一定更能吸引你的注意力，让你更全情投入，使学习效率得到提高。其次，书法作为一门艺术，尤其重视体悟和感受，有鲜明感受、对你形成视觉冲击、能触动内心的东西，在练习时都具有特殊的意义。在你观赏完、亲手书写的时候，这些东西就有可能在笔下不自觉地表达，更容易触及原帖内在的气息、更好地把握字帖的神韵。

事实上，我们在临帖的时候，感受是最重要的东西。没有感受，单纯的临习，很多时候都只是生搬硬套，只能掌握到复制具体形状的能力。而通过感受来指导的每一个书写动作，却都是扎扎实实经过意识的深层次加工，日后永远忘不掉的。所以若是遇见所心仪的古帖，务必珍惜珍重，认真阅读，仔细观察，抓住字帖带给你的共鸣，下大力气下苦功夫着意临习。

❸ 推荐了三本古帖，是不是太多了？

是。

如果大家在这三本古帖中找到自己心仪的帖子的话，那么，大家只需要挑选其中一本临习即可。

临帖贵精不贵多，当年大书法家赵孟頫言"昔人得古刻数行，专心而学之，便可名世"，讲的就是这个道理。尤其对于初学者而言，学书更是应该先求精，再求博。先在书法领域中找到一个确定的坐标，然后再去领略书法世界的瑰丽风光。这样就不至于一味求险求怪，以致迷失方向，误入歧途。

《庄子》中记载了这样一个故事：燕国寿陵有个年轻人，听说赵国邯郸人走路的姿势特别优美，于是不顾路途遥远，来到邯郸学习当地人走路的姿势。结果，他不仅没有学到邯郸人走路的姿势，还把自己原来走路的姿势也忘记了，最后只好爬着回到燕国去。

这对我们书法学习也是一个警示：在没有吃透一本古帖、一个书家的作品之前，贸然学习另一种风格不同的书家作品，同样可能把已掌握的优秀书写技法弄丢，导致画虎不成反类犬的。

二、关于临帖

讲完选帖讲临帖。

临帖可分成泛临和精临。

泛临一般指每字临写一遍。每个字临的次数少，字帖里的字一天就可以临好几页。这种方法一般在单个字基本过关以后使用，务求更多更全面地覆盖全帖书写要点，掌握字帖整体风貌。

而精临则是重点发力，挑选出一些具有代表性的字，花大

力气读懂吃透，理解它的书写要点，深挖它的内在规律。然后用自己的笔，把它重现出来。

对于初学者来说，精临可能会相对陌生，所以接下来，我们重点讲讲精临。

所谓的精临，应该做到什么程度呢？上文介绍的《灵飞经》，首字是个"瓊"（琼）字。我们不妨以它为例，作精临的演示（见图 5-9）。

图 5-9　《灵飞经》的"瓊"字

作为一幅作品的第一个字，"琼"字本来就非常特殊。

大家不妨设想一下：假如你是个大书法家，有一天你正在写一幅作品，字还挺多的。写到大概三分之二了，而且状态特别好，行云流水，笔走龙蛇，越写越满意。

但突然，一不小心，接下来的这个字，出现了点儿小败笔。但还好的是，这个败笔不影响全局，外行人一扫而过，基本发现不了的。

你会把写好大半的作品丢掉，从头再写吗？

至少我不会。

相信哪怕强迫症特别严重的书法家，也很少会做这样的事。

原因在于写字有时也跟打仗一样的，讲究一鼓作气，再而衰，三而竭。哪怕这个败笔是个低级错误，确定下次再也不会犯的。但没有人能保证，重新再写一幅作品，还能保持原来那

种神勇的状态。万一状态低落下去了，可能这个字的败笔修正了，又在其他地方出现了预料不到的小差错，那可就得不偿失了啊。

但换过来，大家再设想一下：

同样，你还是个大书法家，今天你状态还是特别好。你磨好了墨，铺好了纸。

但是，你写的第一个字，就写坏了。当然了，不是写得特别坏，也不怎么影响全局。同样是个低级错误，再写是可以避免的。

你会换一张纸重新写吗？

你会的吧？

我也会的。

相信你也一样，书法家们也一样。

反正就只写了一个字，完全没有之前那种，担心重头再写会写不好的顾虑。完全没有已经被投入的时间成本。唯一被浪费的，就只有一张普通的白纸，沉没成本全部可以忽略不计。

不就多写一个字吗，有什么大不了呢？

所以一幅名作里第一个字是具有隐藏属性的：这个字基本不可能出现败笔或者有大的瑕疵。此外，首字和其他字不同的地方还在于，其他字为了笔意连贯，作品写到一半的时候，书法家一般都不会刻意停下来，去长时间思考这个字该怎么写。但如果一幅作品，还没落笔，而且书法家对它很重视的话，那他一定会先对首字仔细斟酌，有十足把握，才肯下笔的。

所以通常名作里的第一个字，都经过书家仔细琢磨，有书家的独具匠心之处，特别耐人寻味。

所以，"琼"字出现在全帖第一个字。按常理来说，书家

应该写得格外认真，一丝不苟的。

那么，大家来看"琼"字的左部件。这个"王字旁"先写短横，继而写竖，接着笔不离纸，画个圆圈，回到挑的按笔位置，按下去顺势出挑。画个圆圈挑出去，就代表了"王"字最后两笔，这是非常标准的行书连笔写法，运笔非常流畅。

为什么好好的一幅作品，书家刚开始写，就转用行书笔法潦草起来了呢？是书写者写不到两笔，就自暴自弃了，还是另有玄机呢？

为什么这和我们先前的推理毫无吻合之处？

所有的问题，都会在接下来的详尽分析中有答案，在解答上述疑问的同时，更会让大家体会到精临读帖的具体思路，了解如何对字形抽丝剥茧。

"王字旁"这种不按套路的做法我们先放放，来先从全字进行分析。

事实上，即使"琼"字不是《灵飞经》的首字，也是一个值得我们重点关注的单字。"琼"字左偏旁只有四笔，右偏旁则多至十五笔，是一个左右结构中，非常典型的左小右大的单字。这个字弄懂弄透后，对于左右比例悬殊的字，大家都能处理得游刃有余。

请大家回头重看图5-9。先注意右边。右部件笔画非常密集，为了让全字的重量均衡，避免笔画糊成一团，笔画就应该尽量轻巧纤细。尤其像中间"目"字里的三横，为了让视觉上显得轻盈，按顿基本取消，用轻入笔代替按笔，收笔用驻笔代替顿笔。但笔画变轻，不是无原则地收细，一些维持结构框架的主干笔画，还是应该维持一定分量的。最明显的例子就是我们最后这一笔反捺。

我们平时一般会把一个字最粗壮的一笔称作主笔。一般情况下，主笔则通常会出现在一个字靠近右下角的位置，比如最右侧的竖。如果右侧有两竖上下排布，则下面那竖会更重一点。

除此之外，成为主笔的还有一些出现在右下角的顿笔，比如，靠近右下角的捺、反捺、点、斜钩、浮鹅钩的顿笔等。"琼"字的最后一个反捺，也是属于这一类型。

原帖里，对于表现主笔这件事，有着异乎寻常的执着。"琼"字这种右半边笔画多得要打架的字，仍然竭力要让主笔表现得分明。

主笔这个反捺，非但长，而且还很豪迈地向右下延伸出去。于是，这又涉及我们以前讲到的知识点了。

我们曾经提过，左右结构的字，左右偏旁绝对不能各自为政，泾渭分明。尤其是大家日常书写的时候，横向写一行字的情况居多，如果左右部件隔得过大，甚至你写的一个字，都会被人看成是两个字，连字的正确性都没办法保证了。

如前所述，相向结构的字，偏旁间的联系主要体现在两个方面：一个是避让；一个则是穿插。

"王字旁"在避让方面，处理得非常明显。"王"字如果作为一个完整的字单独出现，它应该大致以中间一竖为左右对称的，但当它变成"王字旁"、放在一个字左边的时候，那这个偏旁就会变成左放右收了。按帖中的行书写法，"王"字下面两横都大幅度向左伸，而右边则缩头缩脑，只留出一点儿意思就可以了。如果用正楷写法，当然也是类似的，最下面的第三横，通常会改成挑，以便留出更多位置给右边的其他部件。

左偏旁左收右放，同样地，右部件也相应地要做到右放左收。

"琼"字右部件末尾一捺大幅向右伸展，而和它对称的前

一笔横撇，却是缩手缩脚地撇出去就完事了。

以上，便是左右偏旁中的避让了。

而穿插，则与避让相辅相成，互为表里。两个部件相互避让，让出来的位置，恰恰就是用来邀请对方靠过来的。靠得近，又不相互打架，就应该让两个部件间的笔画互相合理穿插在一起了。

"琼"字左右部件互相侵入，各部件犬牙交错，这正是穿插的一个具体案例。

同样，前面我们也学习过，如果是相背结构的字，两个部件要相互取得联系，通常还会通过两个偏旁的上半部往中间靠拢的形式来实现。那么，如果是相向结构的字，是否也利用这种形式来联络左右呢？

我们再来看这个"琼"字。

图 5-10　《灵飞经》中的"瓊"字（左右照应）

如图 5-10 所示，"琼"字的末笔毫不吝啬地向右撑开，于是，整个右部件看上去就像是把右脚叉了出去；相对应的，头就自然而然地向左靠拢了。而左偏旁的末笔"挑笔"，同样尽力向左下方延伸，所以，头也跟着向中间挨过去了。

其实，相互靠拢的情况，不仅仅出现在相背结构中，在处理相向结构的字时，同样可以用上。

我们在精读单字的过程中，学会了通过微调笔画粗细，控

制全字疏密；学会了怎么找主笔；重新学习了左右结构字形的穿插避让、左右照应关系。

但是我们最开始分析"琼"字时，关于"王字旁"的困惑好像还没解决？前面那个不讲道理，用行书笔法写成的"王字旁"，好像还没提及？

少安毋躁，汉字本来就是个牵一发而动全身的整体。前面讲的这些看似与"王字旁"无关的内容，到现在分析的时候都会用到。

主笔粗壮向右下延伸，右边部件穿插到左边之余，还把它的头也偎偎到左边去了。但是，右边部件并不普通，它的笔画异常密集。如果"王字旁"仍然和往常一样，轻轻巧巧弱不禁风，那么，它就会像图5-11那样不堪重负，被右边部件压垮的。

图 5-11 "瓊"的错例

要让"王字旁"从弱不禁风到独当一面，需要有两步。

第一步：把"王字旁"适当拉长。

从脚不触地的"王字旁"，演变成能站到地上的"王字旁"，工作就完成一半了，整个字就大体稳住了。但又会出现新问题。我们强行把"王字旁"拉长，三横间距变大，整个偏旁就又显得空空落落、松松散散的了，左右部件的疏密差距，被进一步拉大。

所以我们需要第二步。

第二步：把"王"字的楷书写法，改成行书。

三横之间太空洞了，所以我们要人为地给它们加戏。

好好练字

由道至术的硬笔练习攻略

就像我们之前说的，行书的书写方法是：竖下来以后，先绕上去画个圈，代表中间一横，再绕回来字的左下角，重按继而出挑指向字心。

到这里，我们之前的疑问终于找到了答案。原来用行书书写，是迫不得已的行为。只有这样才能让这个偏旁有粗细、有曲直、有快慢变化，丰富了一个过分修长的"王字旁"，变得不单薄，不空洞。

现在，让我们再来重新回看《灵飞经》中的"琼"字（见图5-9）。你是否在精临分析后，比先前未曾临写时，理解到更多，学习到更多了？

从这个例子可以看出，一个看似率性而为的局部，其实都是内有玄机，和这个字的其他部件有着千丝万缕的联系的。所以精临一个字，务必要吃透它，深挖出它的内在规律，然后才能用笔尽可能地把它表现出来。

有时候临写一个字，如果真正能把它临得非常准确到位的话，不仅举一反三、触类旁通，甚至还会觉得这个字纳须弥于芥子中，窥一斑而知全豹。能通过一个字，把握全帖整体风貌，领略帖里的精气神。

大家不妨把临帖看成是一场智力游戏，或是一场和古人的对话交流。通过临帖，领略古人的独具匠心。在古人的肩膀上，登高揽胜，领略书法的别样风光。

用眼，用手，用心，才能真正把帖子精临到位。

临帖临得慢，反而进步快！

希望大家在书法的道路上，越走越远，越走越快乐；每次练习，每次都有新收获；每走一步，都能看见书法之路上更瑰丽迷人的风光！